白沙书法

陈福树◎著

广州新华出版发行集团

广州出版社

图书在版编目（CIP）数据

白沙书法 / 陈福树著. —广州：广州出版社，2020.10

（明代心学宗师陈献章丛书）

ISBN 978-7-5462-3058-0

Ⅰ．①白…　Ⅱ．①陈…　Ⅲ．①陈献章（1428—1500）—书法评论　Ⅳ．①J292.112.6

中国版本图书馆CIP数据核字（2020）第024051号

书　　名	白沙书法 Baisha Shufa
出版发行	广州出版社
	（地址：广州市天河区天润路 87 号 9 楼、10 楼　邮政编码：510635 网址：www.gzcbs.com.cn）
策　　划	柳宗慧
责任编辑	叶桂莲　杨珊珊
文字编辑	周　秦
责任校对	蒋美秀
封面设计	谢成华
印刷单位	佛山市浩文彩色印刷有限公司
	（地址：佛山市南海区狮山科技工业园 A 区兴旺路 6 号　邮政编码：528225）
规　　格	787 毫米 ×1092 毫米　16 开
字　　数	158 千
印　　张	9.75
版　　次	2020 年 10 月第 1 版
印　　次	2020 年 10 月第 1 次
书　　号	ISBN 978-7-5462-3058-0
定　　价	36.80 元

如发现印装质量问题，影响阅读，请与承印厂联系调换。

目　录

引 言

　　陈白沙，名献章，字公甫，号石斋，晚年号有石翁、碧玉老人等。明宣德三年（1428）生于新会都会乡（今属广东江门市新会区），后迁居白沙乡（今属广东江门市蓬江区），世人多以乡名尊称其为白沙先生。他年少时聪明好学，在仕途上有远大抱负，并于正统十二年（1447）应广东乡试，考得第九名举人。但之后三次赴京会试皆未及第，于是决心放弃科举，在乡间以讲学为业，并继续专心研究其心性之学，终其一生，成为明代杰出的思想家、教育家、诗人和书法家。他是岭南地区唯一入祀孔庙的大儒，有"岭南一人"的美誉。

　　陈白沙是广东历史文化名人中的佼佼者，是岭南文化的杰出代表。他所开启的以"静养端倪"为核心的明代心学学说及其所创立的"江门学派"，标志着岭南文化的真正崛起，使岭南学术思想首次跨越岭表，辐射全国，对中国思想文化的发展产生了深远的影响。同样，陈白沙以其特制的茅龙笔，饱吸圭峰山自然之灵气，写出苍劲、峭拔的书法，风格迥异于时流，在明代中国书坛甜熟软弱书风的笼罩下，崛起于岭南而特立独行。他在书法艺术上所取得的成就，与其在心学上所取得的成就一样，在明代蜚声全国，影响深远，在中国书法史上留下光辉的一页，成为岭南书法崛起的第一座丰碑。

　　中山大学教授、著名学者陈永正在所著《岭南书法史》中指出："白沙先生是岭南第一位杰出的书法家。他首先是一位哲人，然后才是一位书法家，书法，是表现他的哲学思想的一种形式。他把心学法门，把自己静悟自

得的精神境界，都体现在他的书法中。"著名美术史论学者楚默也撰文，认为陈白沙"在书法史上不可替代的意义主要是他发明了茅龙笔，并以之创作了成功的艺术品。茅龙笔是他的首创，这个书写工具的革命，带来了他全新的书风"。以上两个观点，应是研究陈白沙书法的钥匙。

陈白沙的心学观主要强调心的作用，基于他的心学观，他又提出了"以自然为宗"的修养目标和为学的宗旨。在陈白沙的心目中，自然之道充满无穷的活力与旺盛的生机。他在写诗时，爱用"鸢飞鱼跃"一词表现静中自得的意趣，他的这种不假外物、境由心造的意趣也反映在他的书法美学观及书法创作实践中。

本书的撰写，旨在透过陈白沙的传世书迹，探讨其书法艺术风格的形成与发展的轨迹。并在此基础上，对陈白沙茅龙笔书法的艺术风格及陈白沙在中国书法史上的地位等方面进行尽可能全面的评述。文字力求简洁通俗，让读者对陈白沙的书法艺术特色及其在中国书法史上的地位等方面获得一个较全面的认识。

第一章
立足传统的毛笔书法

陈白沙是岭南第一位杰出的书法家。陈白沙的书法楷、行、草皆工，特别是他晚年的茅龙笔书法，风格迥异于时流，在明代中国书坛甜熟软弱书风的笼罩下，崛起于岭南而特立独行。因此，后人在评论陈白沙书法时，无不着重指出他独辟蹊径的过人胆识和敢于向书坛习气宣战的勇气。

但是，过去能见到的陈白沙传世书迹不多，见于典籍者亦甚少，故此，也有论者因未观全豹而认为陈白沙在书法方面具有某种程度的天分，其书法没有经过艰苦的临习。其实，同中国历代著名书法家一样，陈白沙在书法艺术上所取得的成就并非一蹴而就，他在书法艺术上敢于创新并取得成功，与他早期刻苦学习打下深厚基础是分不开的。

一、早年习书经历

明宣德三年（1428），陈白沙生于岭南新会都会村的一个耕读家庭，10岁时随家庭迁居白沙乡（今属广东江门市蓬江区）。其先祖为宋朝命官，自河南太丘南迁广东南雄，再由南雄迁至新会。

祖父陈朝昌（字永盛，号渭川）信奉道教，崇拜北宋年间著名道学家陈希夷。父亲陈琮（字怀瑾，号乐芸居士）爱好读书，能一目数行，并喜欢写作诗词和研究理学，但在陈白沙出生前已去世。因此，陈白沙是在祖父和母亲的抚养下成长的。

图1-1　古代科举考试试卷局部

陈白沙虽然是一个遗腹子，却遗传了父亲好读书的基因。他少年时聪明好学，"警悟绝人，读书一览辄记"，熟读四书五经等儒家经典，并有着向仕途进取的抱负。正统十二年（1447），20岁的陈白沙应广东乡试，考得第九名举人。

明代，科举取士制度仍盛行，凡要参加科举考试的读书人，都必须练习科举考场中所要求书写的正楷字。

陈白沙的青少年时代正值明代前期，这一时期，中国书法的发展处于低潮。一方面帖学大行，刻帖之风大盛；另一方面由于王公贵族的喜好及馆阁文士的追随，导致甜熟软弱书风笼罩书坛。更有明成祖朱棣即位时，招募擅书者入翰林，授予中书舍人官职，导致朝野内外因取悦皇帝而形成了缺少艺术个性的台阁体书法肆虐书坛。不过，陈白沙青少年时代所生活的地方位于岭南边陲，由于远离京城，并没有直接受到明初书风及宫廷内阁台阁体书法的太大影

响。但是，由于科举制度的推行，陈白沙既选择了向仕途进取，就必须刻苦努力学习书法，由此打下了深厚的楷书基础。

至于陈白沙青少年时代习书学的哪一家楷书并无资料可查。大抵当时读书人习字多以唐楷居多，从陈白沙后来书风特点以及在论诗中多提及"率更"（唐初书法家欧阳询，官至太子率更令，世称"欧阳率更"）来看，可知他少时书法入门当以"欧体"为主。

正统十三年（1448），21岁的陈白沙入京春试，中副榜进士，无缘殿试，随后入国子监（中国古代由国家设立的最高学府）读书，历时三年。据《明史》记载，国子监学生"每日习书二百余字，以二王、智永、欧、虞、颜、柳诸帖为法"。明《太祖实录》也有如是记载："（监生）每日习书一幅二百余字，以羲、献、智永、欧、虞、颜、柳等帖为法，各专一家，必务端楷。"由此看来，陈白沙在国子监读书时曾接受严格的习书训练，对二王、智永及唐代欧、颜、柳诸家诸帖都有不同程度的涉猎。

又陈白沙的学生张诩在《白沙先生行状》有"今右布政使周某（注：即周孟中，当年曾与陈白沙同在国子监读书），时同游太学，所藏古人墨迹，爱踰拱璧，先生因借阅，经旬不还……"的记述。说明当年陈白沙在国子监读书时多借阅所藏古人墨迹观摩，以至经久不还。沉迷之深，可见一斑。

在国子监读书三年后，陈白沙于景泰二年（1451）在京会试又落第，遂南归在家设馆教学。越三年，景泰五年（1454），陈白沙27岁时曾前往江西临川拜吴与弼为师，学习"伊洛之学"（北宋程颢、程颐所创理学学派），时逾半载。吴氏亦精书法，其间，每当挥毫，陈白沙都一边帮老师研墨，一边观摩老师写字。吴氏曾为陈白沙撰书《孝思堂

图1-2 京城的国子监是明代士子会试及读书的地方

图1-3 吴与弼撰书的《考思堂记》碑

记》及以《雪竹赞》等手迹相赠。后来陈白沙还将《孝思堂记》书迹刻为石碑镶于家中。

景泰六年（1455）春，陈白沙自江西返白沙村后，便筑春阳台，静坐其中，闭门苦读。其间，古今典籍，佛老经典，无所不窥。并经常研墨临池，刻苦学习古人书法。常彻夜不眠，倦则以水沃足。如是足不出阃长达10年。

下面是清代书画典籍和史志典籍中一些可考证陈白沙习书经历的记载。

其一，清梁廷枏（1796—1861）编著的《藤花亭书画跋》录有《陈文恭书兰亭卷》（注：陈文恭即陈白沙。陈白沙去世后，朝廷下诏从祀孔庙，追谥文恭）。

其二，清方睿颐（1815—1889）编著的《梦园书画录》之《明陈白沙草书册》记载，陈白沙曾节临孙过庭《书谱》，"连款四十五行计二百六字"。可见陈白沙对王羲之《兰亭序》以及孙过庭《书谱》是下过工夫临习的。

图1-4　清梁廷枏《藤花亭书画跋》内页　　　图1-5　清方睿颐《梦园书画录》内页

　　文物出版社于1986年出版的《中国古代书画目录》第二册录有北京故宫博物院所藏陈白沙草书《兰亭序》卷，《中国书法》杂志2012年第1期刊印了陈白沙该卷，据书前所记，为陈白沙于弘治二年（1489）所书。不过，此卷所书与王羲之书《兰亭序》风格大相径庭。仅就此卷来看，陈白沙并非是临，而是书，并不拘泥于形似。或许这就是后来一些书评家认为他的书法"不入法"的依据吧。

图1-6　陈白沙书《兰亭序》卷局部

其三，《江西通志》卷九记载："东山，在新淦县东二里，有永寿寺。宋刘次庄卜筑寺前为堂，凿池名戏鱼，自号戏鱼翁，有《戏鱼堂法帖》。明陈献章诗：'存得旧临遗帖在，摩娑字画凛秋霜'……"此为成化十八年（1482）陈白沙应召赴京路过江西新淦县探访戏鱼堂遗址时留下的诗句。根据这一诗句，证明陈白沙早年曾临习过《戏鱼堂法帖》。

图1-7　网上流传的宋拓本《戏鱼堂法帖》

所谓《戏鱼堂法帖》，其实是最早摹刻《淳化阁帖》的法帖。宋淳化三年（992），宋太宗命侍书学士王著选择内府所藏历代法书以枣木刻之，共一百八十四板，二千二百八十七行，名曰《淳化秘阁法帖》。宋元祐四年（1089），殿中侍御史刘次庄从前金部员外郎吕和卿手中获得《淳化阁帖》后，加以释文摹刻于江西新淦县戏鱼堂，名曰《戏鱼堂法帖》。是帖刊刻之后，拓本流传甚广，影响深远。

综上所述，说明陈白沙早年对中国书法传统书迹有着广泛的涉猎，并下过不少工夫进行临习。从而为他后来书法风格的形成与发展奠定了深厚的基础。

二、循规蹈矩的楷书

陈白沙青少年时代的书迹早已湮没于世，现在我们能见到的陈白沙最早的楷书书迹只有两件，分别是"俞氏世家"石碣和《诔潘季亨诗序》碑。这两件楷书分别是他40岁和44岁时所书。之后，见于其60岁以后的楷书和行楷书极少，其中书于成化二十三年的《恩平县儒学记》碑弥足珍贵。现分述如下：

1. "俞氏世家"石碣

花岗岩石质，168厘米×54厘米（顶部呈弧形），厚36厘米；"俞氏世家"字径约30厘米；落款署"陈献章书"，无年款。现立于福建省莆田市荔城区西天尾镇澄渚村俞里古碑廊正中。

据考，明成化三年（1467）春陈白沙离京南归时，曾应邀前往福建莆田拜访俞氏望族，并与俞钊兄弟切磋理学。"俞氏世家"应为当时所书，时年陈白沙40岁。

"俞氏世家"四字为唐楷柳体骨架，笔法方圆兼备，结字挺拔，字体丰腴妍润，其中"氏世家"三字与柳公权《玄秘塔碑》中的"氏世家"三字如出一辙。

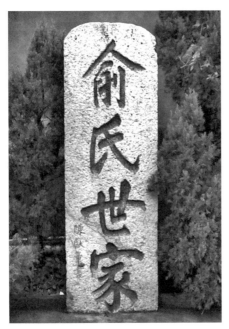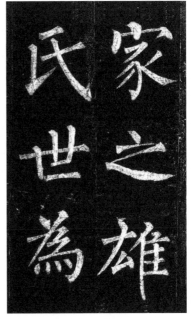

图1-8 陈白沙书"俞氏世家"石碣（左）和唐代柳公权书《玄秘塔碑》局部（右）

2.《诔潘季亨诗序》碑

砚石质，73厘米×52厘米，字径2.5厘米见方。原镶于新会县潮连（今属江门市蓬江区）坦边村潘氏三世祖祠堂，后由潘氏族人保存，2018年潘氏族人捐赠江门市博物馆收藏。

释文：

诔潘季亨诗序

季亨之交于予十六载，意笃而业不光，一旦弃我而死，不塞望矣，吾所以不能不为之恸，而深追憾于平日也。呜呼！季亨尚能闻予斯言否？季亨死，有子才五岁，四女皆幼，揭而委之一寡妻，是可哀也。其生以癸丑某月日，卒于成化庚寅六月某甲子，年三十八。属纩之秋，适林缉熙自宝安来白沙，览予诗而哀，故亦同作。明年某月某日，葬季亨于某所。其亲友马广氏请勒诸石为墓铭。

白沙公甫

小考：碑文载于《陈献章集》（注：孙通海点校，中华书局1987年7月出版。下同）第24页，文中"李亨"应为"季亨"。潘季亨，名松森，是潮连坦边村潘氏第三代太公，年龄比陈白沙小5岁。其22岁时开始与陈白沙相识交往，16年后于38岁去世。陈白沙与之既是朋友，又是师生，情谊深厚，潘季亨去世后，陈白沙写了一首悼诗《哭潘季亨》（见《陈献章集》第688页）以作悼念。陈白沙写悼诗时，适逢其弟子宝安林光（字缉熙）来白沙村探访老师，于是亦作诗表示悼念。该碑刻的碑文本来是悼潘季亨诗之序（序文标题中的"诔"：旧时为哀悼文辞），后应其亲友马广生（也是陈白沙弟子）之请，陈白沙谨以楷书将诗序及与林缉熙写的两首悼诗分别书写勒石为墓志铭。1946年版《潮连乡志》有记载此事并有"此二碑今嵌于三世祖祠壁间"的记述。后悼诗碑佚失，《诔潘季亨诗序》碑幸得保存下来。

根据诗序碑文分析，该碑刻书于明成化七年（1471），其时陈白沙44岁。清代新会人阮榕龄所编《白沙先生年谱》中"潘季亨墓志铭，成化十八年夏五月，同邑陈献章公甫撰并书"的记述，应为误记。

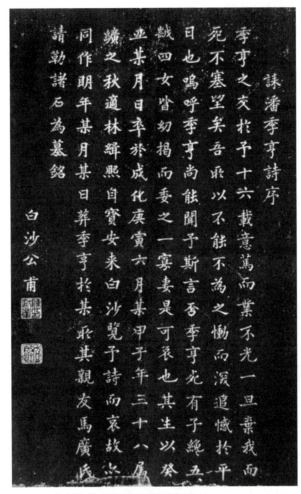

图1-9 陈白沙书《诔潘季亨诗序》碑

　　此诗序碑是至今所见陈白沙早期的另一件楷书作品。其书法以唐人楷书为本，略有晋人笔意，运笔方折灵动，结字端庄平实，丝毫不染台阁体书法习气。尽管现在我们无法见到陈白沙早期更多的书迹，但从以上两件作品足可窥见陈白沙早年刻苦学习前人书法的足迹，亦足可引证其早年已具有相当扎实的晋唐楷书功夫。

3.《恩平县儒学记》碑

砚石质，186厘米×107厘米；碑文直排21行，其中碑题、落款各1行；全文758字，字径3厘米左右。该碑原立于恩平学宫，1997年由江门市博物馆收藏，镶于江门陈白沙祠崇正堂后庑廊墙壁上。

《恩平县儒学记》一文见于《陈献章集》第36页（所载文字与碑刻略有不同）。另根据碑刻落款，可知此文为陈白沙于成化十八年（1482）应当时邑令翁俨之邀为恩平县学宫落成而撰写的碑记。五年后，成化二十三年（1487），陈白沙60岁时应恩平知县陈汉昌请求书丹刻石。

《恩平县儒学记》碑运笔略带行书笔意，通篇以楷书为主，或间以行书。陈白沙60岁后多作行草书，并已逐渐转变以茅龙笔作书为主，因此，这是陈白沙晚期极为难得的行楷书作品。

图1-10　陈白沙书《恩平县儒学记》碑

三、风格多变的行草书

传世的陈白沙书迹，无疑是行书与行草书占绝大多数。大抵由于陈白沙中年以后习书、作书多以行草书居多。

明成化年间，随着越来越多的士人对于书法认识的觉醒，风靡大半个世纪的台阁体书法由盛转衰，中国书坛令人窒息的长夜开始露出一点曙光。这时已经放弃科举的陈白沙，在书法艺术上不会再受到入仕的约束，可以放开手脚，寻求自己的发展空间。他一方面继续学习古人书法，博采众长，另一方面开始探索能表现自己个性的书法路径。于是，宋人抒情写意的行书甚至纵逸奔放的草书皆成为他取法的对象。

陈白沙传世的毛笔行草书，据目前可以见到原作（包括碑刻、木刻和墨迹）以及收集到图片资料的有数十件，现择其中主要书迹，按照编年先后为序进行梳理分述如下：

1. 行草书·《和杨龟山此日不再得》诗轴

纸本墨迹，尺寸不详；始载于《白沙先生遗迹》（陈白沙裔孙陈应燿编著，1959年香港陈氏耕读堂出版。下同），新会陈玉泉（1870—1963）旧藏。成化三年（1467），陈白沙40岁时书。

释文：

能饥谋艺稷，冒寒思植桑。少年负奇气，万丈磨青苍。

梦寐见古人，慨然悲流光。吾道有宗主，千秋朱紫阳。

说敬不离口，示我入德方。义利分两途，析之极毫芒。

圣学信匪难，要在用心藏。善端日培养，庶免物欲戕。

道德乃膏腴，文辞固秕糠。俯仰天地间，此身何昂藏！

胡能追逸驾，但能漱余芳。持此木钻柔，其如石盘刚。

中夜揽衣起，沉吟独彷徨。圣途万里余，发短心苦长。

及此岁未暮，驱车适康庄。行远必自迩，育德贵含章。

图1-11 陈白沙书《和杨龟山此日不再得》诗轴

迩来十六载，灭迹声利场。闭门事探讨，蜕俗如驱羊。

隐几一室内，兀兀同坐忘。那知颠沛中，此志竟莫强。

譬如济巨川，中道夺我航。顾兹一身小，所系乃纲常。

枢纽在方寸，操舍决存亡。胡为谩役役，斫丧良可伤。

愿言各努力，大海终回狂。

右和杨龟山此日不再得，白沙陈公甫书于碧玉楼

小考：此诗载于《陈献章集》第279页，题作《和杨龟山此日不再得韵》。成化二年（1466），陈白沙复入太学读书。国子监的主管官员祭酒邢让有意试他的才学，让他和杨龟山《此日不再得》诗（杨龟山即北宋学者杨时，进士出身，官拜龙图阁学士，学问渊博，写过一辑题为《此日不再得示同学》的诗，名震遐迩）。陈白沙《和杨龟山此日不再得韵》即作于此时。

陈白沙在诗中写出自己学圣贤书心得，阐述其人生价值、道德取向、学术宗旨及渊源。邢让读后惊曰"龟山不如也"，称赞白沙为真儒复出。消息传开，朝中一班有志学问的文臣学士如罗伦、章懋、庄昶等纷纷与之结交。已举进士的贺钦也"执弟子跪拜礼，至躬为捧砚研墨"。当时，邢让向吏部尚书卫翱推荐陈白沙到部里当司吏。后来陈白沙接到任职的官谕，但因志趣不合，半年后南归，重操教学之业。

此墨迹虽无年款，但根据"书于碧玉楼"推理，当为成化三年（1467）南归后书于家中。

2. 行书·《应试后作》诗卷

纸本墨迹，19.4厘米×52厘米。广东省博物馆藏。成化五年（1469），陈白沙42岁时书。

释文：

应试后作

久为浮名缚，聊忻此为贫。春寒三日战，衰病百年身。

白发慈颜老，扁舟感兴频。平生荣辱事，来往一轻尘。

右稿呈德孚先生求教　陈献章顿首

小考：德孚名李祯，番禺大石村人，比陈白沙年长10岁。成化十四年（1478），陈白沙作有七律《李德孚挽歌》二首（见《陈献章集》第406页），诗中有注文曰："德孚己丑偕予自京师归，不复出，至是十年而卒"。己丑即成化五年（1469），这一年陈白沙第三次上京会试，复下第，遂南归。据此可考，《应试后作》诗卷应为当年所书。

图1-12　陈白沙书《应试后作》诗卷

3. 行草书·《戒懒文》木刻

木刻，138厘米×29厘米。江门市博物馆藏。约成化七年（1471）陈白沙44岁时书。

释文：

戒

　　大舜为善鸡鸣起，周公一饭凡三止。仲尼不寝终夜思，圣贤事业勤而已。昔闻凿壁有匡衡，又闻车胤能囊萤；韩愈焚膏孙映雪，未闻懒者留其名。尔懒岂自知，待我详言之。官懒吏曹欺，将懒士卒离；母懒儿号寒，夫懒妻啼饥；猫懒鼠不走，犬懒盗不疑。细看万事乾坤内，只有懒字最为害。诸弟子，听训诲，日就月将莫懈怠。举笔从头写一篇，贴向座右为警戒。

　　公甫

小考：此诗载于《陈献章集》第328页，题作《戒懒文，示诸生》。成化五年（1469），陈白沙第三次上京会试，依然落第，南归后杜门不出，决心放弃科举，潜心教学。并修筑小庐山书室，四方士人前来求学者日众。《陈献章集》第78页载有《示学者帖》，有注为"辛卯四月十九日示"，因此，《戒懒文》诗与书当为同年所作。辛卯即成化七年（1471），时年陈白沙44岁。

图1-13　陈白沙书《戒懒文》木刻

4. 行草书·《诫子弟》册页

纸本墨迹（原作4页，缺首页），尺寸不详；始载于《白沙先生遗迹》，新会林范三（生卒年不详）旧藏。约成化七年（1471）陈白沙44岁时书。

释文：

人家成立则难，倾覆则易。孟子曰："君子创业垂统，为可继也；若夫成功，则天也。"人家子弟才不才，父兄教之可固必耶？虽然，有不可委之命，在人宜自尽。（此页缺）

里中有以弹丝为业者。琴瑟，雅乐也。彼以之教人而获利，既可鄙矣。传及其子，托琴而衣食，由是琴益微而家益困，辗转岁月，几不能生。里人贱之，耻与为伍，遂亡士夫之名。此岂为元恶大憝而丧其

图1-14　陈白沙书《诫子弟》册页

家乎？才不足也。既无高爵厚业以取重于时，其所挟者，率时所不售者也，而又自贱焉，奈之何其能立也！大抵能立于一世，必有取重于一世之术。彼之所取者，在我咸无之，及不能立，诿曰命也，果不在我乎？人家子弟不才者多，才者少，此昔人所以叹成立之难也。汝曹勉之！

此文载于《陈献章集》第77页，题作《诫子弟》。书迹虽无落款，但可认定为陈白沙所书，书写时间大致亦与《示学者帖》相同。

5. 行草书·《题陈氏世寿堂》木刻

木刻，147厘米×29厘米。江门市博物馆藏。约成化十年（1474）陈白沙47岁时书。

释文：

有客曾过世寿堂，笑索尊中白酒尝。

此客姓名人不识，传与君家不老方。

世寿堂前春似海，好花还为老人开。

老人不看花颜色，也爱花香落酒杯。

公甫题

小考： 这两首诗载于《陈献章集》第688页，是编者据清乾隆三十六年（1771）《白沙子全集》碧玉楼刻本补录的。碧玉楼刻本题作《寿湛丈》，并加注"甘泉父也"。明弘治七年（1494），28岁的湛甘泉从学陈白沙，其时湛甘泉父亲已去世，因此，此诗绝不会是为湛甘泉父亲而作。而早在乾隆碧玉楼刻本之前一百多年，明崇祯年间由陈鋈、陈煊奎等修纂的崇祯版《肇庆府志》卷五十《艺文志》已录有这两首诗，题为《题陈氏世寿堂》。可见《寿湛丈》诗题及注当为碧玉楼刻本编者误加。这两首诗作于何时，无法考证，但书写年代根据木刻书迹风格分析对照，应是陈白沙于成化十年前后所书。

图1-15　陈白沙书《题陈氏世寿堂》木刻

6. 行书·《敢勇祠记》碑

砚石质，215厘米×108厘米，厚19—24厘米；碑文正文16行，凡502字，字径3.5—4.5厘米。新会博物馆藏。成化十五年（1479），陈白沙52岁时书。

释文：

敢勇祠记
广东按察司副使郁林陶鲁撰
太学生邑人陈献章公甫书

国家承平日久，正统间，帅臣失守广右，诸猺始为边患，延及广左高廉以东，戍守迄无宁。岁至天顺间，民窘甚，浸起为盗，维时守令，或暴、或能武夫，制胜无术，贼由是充斥，所在骚然矣。

余自景泰甲戌来丞新会，至是满九载，将去，民相率以保障乞留于上，寻被命尹兹邑。当是时，旁邑屡破，有唇亡齿寒之忧。余乃进诸父兄告之曰："贼，气吞吾城矣，不备必至，若诸父兄愿留我，必尽发；若子弟徒我，击贼不然，城垒虽坚未足守也。诸父兄许诺退，即选子弟之才者，甲胄之坚者，马之壮者，不日而集，先是人心惴惴，惟贼锋之为畏，至是始有固志。邑西北当贼骑之冲，相地为寨，寨各有长，其险于外者，为长堵，置候火，设罗卒，以伺贼将至，一寨有急，诸寨毕应，凡此所以捍其外也。环郭为辅，城沟其旁，施铁蒺藜，晓夜戒严，燎火烛天，桴鼓如霞，所以防吾内也。"子弟以技击，相高遇贼，辄殊死战，屡破之三。数年间，危者以安，怯者以勇。邻有被贼者，恃此以为应援是，岂余之所能哉，实由圣天子威德兴，诸父兄之教，子弟之力也。予累迁，今秩子弟以功显者，冠带受禄有差，其尤可念者，奋不顾身、冒险阻触白刃，弃其妻子，死者实众。

成化辛卯，予巡视至邑，俯仰今昔，问诸父兄存殁，诸父兄咸愿作祠以祀之。为请于钦差，都宪韩公买地城西，造屋三十间，正北为堂，旁列两庑，命曰："敢勇祠"。祀于此者通六十五人，报死事也，割废寺田十二亩为祭，需复一人为祠，籍专掌之于戏，死者有知，其无憾

图1-16　陈白沙书《敢勇祠记》碑

乎，因书其始末于此。

成化十五年岁次己亥冬十月望日

知县丁积指挥同知倪麟立石

小考： 据查新会的历史资料，明天顺六年（1462），广西暴乱者曾进犯会城，时任县丞的陶鲁组织起会城的"敢勇兵"英勇抗敌，阵亡者65人。后来，已升任广东按察司副使的陶鲁为祭祀这些阵亡将士，在会城城西（今会城南宁小学附近）兴建"敢勇祠"。敢勇祠建成后，陶鲁又亲自撰写《敢勇祠记》，请陈白沙书写刻石立于祠中。根据碑文落款所记，这尊碑立于明成化十五年即1479年（广东人民出版社1998年出版的《新会县志续编》及新会史志办2001年编印的《新会览胜》均误为明成化十三年），其时丁积任新会县令，倪麟任指挥同知，同为立石。

敢勇祠于民国时期因年久失修而废毁，敢勇祠记碑幸存，几经周折，今保存于新会学宫古碑室中。

7. 行书·《处士容君墓志铭》

砚石质，91厘米×62厘米；碑文正文14行，凡381字，字径2—3厘米。现镶于江门市蓬江区荷塘镇容氏宗祠。成化十八年（1482），陈白沙55岁时书。

释文：

处士容君墓志铭

东良处士既殁之二十八年，为今之成化之十一年，岁值乙未，其子珪始以其墓乞铭于白沙陈先生，辞之曰："铭以昭德考行，予生也晚，不及见乡先进，而今谈者亦不闻乡先进某有某事某异也，恶乎铭？"珪以状进，予阅状喟曰："是何足以惊动世俗，徼誉于乡党同里耶？盖世所恒称道者，其事必有异乎其众，骤而语之，可喜可愕，故相与乐道而传之也。处士才不为世用，施于其家者亦曰'为子不得罪于父，为弟不得罪于兄，为父兄不虐弃其子弟'云耳。处士之不见称于时，宜也。虽然，

图1-17　陈白沙书《处士容君墓志铭》

常道如菽粟布帛，时而措之；如冬裘夏葛，不离人伦日用之间，故道率其常者，无显显之形也。惟夫事变生于不测，智者尽谋，勇者尽力，捐躯握节，死生以之，夫然后见其异也，而岂人之所愿哉！处士韬光里间，正终衽席，则其见诸铭者，殆亦不过是而已，兹其常也。"

处士姓容氏，名恪，字兄敬。娶阮氏，生四男一女。处士之生以永乐庚寅二月十九日，卒时年三十九。珪率其弟珽、璿、璣以景泰甲戌十一月葬处士于三冈社马鞍山，木已拱云。铭曰：

伏其龙蛇，逍遥云霞。纲纪孝友，以裕乃家。干我铭者，其在兹耶！
成化十八年夏五月辛巳同邑陈献章公甫撰文并书。

小考：铭文载《陈献章集》第90—91页（所载文字与原石刻有多处不同）。文中容处士为荷塘容氏始祖第十六代孙云谷翁次子，号静轩。其子容珪为陈白沙弟子。石刻落款署"成化十八年夏五月辛巳同邑陈献章公甫撰文并书"，为成化十八年（1482）容珪请老师为其父亲撰书的墓志铭。容氏宗祠始建于明代，历代多次重修，现存首进及其天井院落，与荷塘三良小学校园相接。

8. 草书·《奉寄朱都宪》诗卷

纸本墨迹，24.5厘米×53厘米；中国台湾著名收藏家侯彧华（1904—1994，广东鹤山人）旧藏，载于《中国历代法书名迹全集》（日本株式会社东京堂出版）第三册。成化十八年（1482），陈白沙55岁时书。

释文（局部）：

奉寄朱都宪
诸贤鈇钺镇西东，岁岁江湖拟拜公。
国有大臣堪柱石，世无邑令过儿童。
三纲共觇调元手，四序兼成造化功。
多病一身如槁木，也随桃李育春风。

图1-18　陈白沙书《奉寄朱都宪》诗卷局部

　　小考：此诗卷书七言律诗两首，落款署："成化壬寅夏六月十一日，石斋书于□□白沙"。落款中成化壬寅即成化十八年。诗题中朱都宪即朱英，成化年间曾任两广总督，当时历荐陈白沙出仕。《陈献章集》第75页《题桂阳外沙朱氏族谱》有云："成化十八年七月已巳，白沙陈某见右都御史桂阳朱公于苍梧"，可知陈白沙于成化十八年夏赴梧州（当时两广总督府设在梧州）拜访两广总督朱英，又陈白沙作有《苍梧纪行》（见《陈献章集》第76页），详细记录了此次行程，其中有"六月丁未发白沙"句，证实此诗卷书于启程赴苍梧之前无疑。

9. 行草书·题林良《古木苍鹰图》

南京博物馆藏有明代著名画家林良的《古木苍鹰图》，画上有题诗一首，为陈白沙于成化十八年（1482）55岁时书。

释文：

落日平原散鸟群，西风爽气动秋旻。

江边老树身如铁，独立槎牙一欠伸。

石翁

小考：《陈献章集》第566页载有此诗，题为《画鹰》。林良，字以善，号虚窗，为明代宫廷著名院体画家，擅画花果、翎毛，所绘水墨禽鸟、树石，笔法简括，墨色灵动，是明代水墨写意画派的开创者。与陈白沙同为广东人，年龄也相近，并多有交往。根据《陈献章集》第417—418

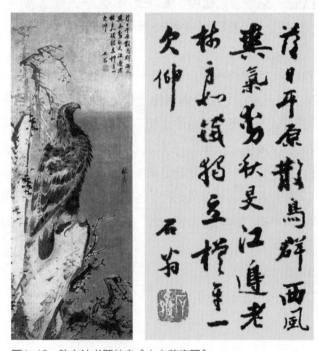

图1-19　陈白沙书题林良《古木苍鹰图》

页所载《寄林虚窗》诗句"苍梧酒兴未消磨，又向江门鼓枻歌"以及第565页所载《题林良为朱都宪诚庵先生写林塘春晓图》诗，陈白沙于成化十八年（1482）七月在梧州拜访两广总督朱英期间，曾与画家林良同聚。陈白沙题林良《古木苍鹰图》和题林良为朱都宪写《林塘春晓图》应为当时所书。

10. 草书·《中秋二题》诗卷

纸本墨迹，尺寸不详；始载于《白沙先生遗迹》，新会陈玉泉（1870—1963）旧藏。成化十八年（1482），陈白沙55岁时书。

释文：

> 中秋县主招赴圭峰赏月以疾不往
> 笋舆欲出更夷犹，病入西风汗未收。
> 溪阁水云聊自晚，玉台霜月为谁秋。
> 主公好客杯盘大，小吏鸣鞭道路愁。
> 我有平生筋力在，不寻斋次碧峰头。
>
> 中秋诸友携酒饮白沙时余有征命将行
> 江门沽酒款征车，乡里交情我不疏。
> 不怕霜风吹客鬓，却怜星月洗溪厨。
> 惊看七步来长句，直过三更坐老夫。
> 何处中秋不同赏，明年书札寄江湖。
> 公甫

小考：此卷书诗两首，第一首载于《陈献章集》第419页，诗题与墨迹略有不同。第二首不见有载，两首诗同书一纸，当为同时所作。根据第二首诗题"时余有征命将行"句，可确定为成化十八年（1482）陈白沙应召赴京之前所书。

图1-20　陈白沙书《中秋二题》诗卷

11．行草书·《为陈熊书和陶诗》卷

纸本墨迹，28厘米×1220厘米，由14纸接裱而成。汪宗衍《广东书画征献录》著录，真迹下落未明。成化十九年（1483），陈白沙56岁时书。

释文（局部）：

……

（此事）如不乐，他尚何乐焉。东园拔茅本，西岭烧松烟。

疾书澄心胸，散满天地间。聊以悦俄顷，焉知身后年。

成化癸卯二月望后二日，余应征过江淮，平江公子志用以此卷索书。予不能书，聊书旧稿数篇，公子但取其意而观之可焉。陈献章识。

小考：此卷书《和陶饮酒》等诗13首，其中12首均载于《陈献章集》第292—295页，墨迹局部图为所书最后一首《自遣》（载于《陈献章集》第290页，诗名《漫题》）的后段及其落款。落款中"癸卯二月"为成化十九年（1483）二月，"平江公子志用"为当时镇守淮阳将领陈锐之子陈熊，表字"志用"。其时陈白沙应召北上，"道出淮阳，总戎平江伯陈某（注：即陈锐）往复差官具人船护送，极其礼意之隆"（见张诩《白沙先生行状》），其公子陈熊乘机索书，陈白沙为答谢总戎礼遇，书此长卷以赠。

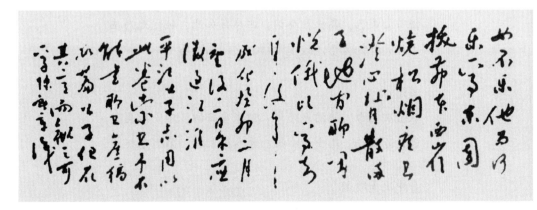

图1-21　陈白沙书《为陈熊书和陶诗》卷局部

12. 草书·《出潞河》等诗卷

纸本墨迹，30厘米×316厘米。江门市博物馆藏。成化十九年（1483），陈白沙56岁时书。

局部一释文：

出潞河
来往西风析木津，归身明月又随身。
君看乌帽白头客，合是东西南北人。
浮世升沉虽有定，洪钧赋与不为贫。
却怜病骨长如旧，叨负清朝翰苑臣。

上疏宁非罪，纶音更敢违。平生只愿仕，今日暂须归。
溪艇眠纱帽，岩花落彩衣。细论朝野事，九五正龙飞。

圣主隆大孝，微臣表下情。深惭不报德，有诏许归宁。
野日明霜载，河风动羽旌。此时心一寸，飞入九重城。

局部二释文：

沙渠风日美，弄水爱群儿。花落莺犹语，春归蝶未知。
惜芳心未已，高咏社公词。四序每如此，独忧无乃痴。
（注：此为《寄怀故里十首》之最后一首）

漉酒巾
取彼头上巾，漉酒无乃卑。但求当日醉，不管后生疑。
衷情万里隔，志士千古期。无人知此意，只有东林师。

舟中次麦岐韵
麻衣穿破不沾尘，海上支离一野人。
本为圣朝无弃物，偶逢儒席得称珍。

红蕖绿浪横孤艇，白雨黄牛废一春。

却愧南山鬈长老，闭关深坐一蒲新。

成化癸卯十月二十六日，献章书于桃源舟中。

小考：此诗卷为陈白沙于成化癸卯（即成化十九年）自京师南归舟中所作手稿，包括《出潞河》《至直沽》《直沽逢周京》《乞恩南归先寄诸乡友候我于曹溪者》《南归先寄马默斋并诸乡旧二首》《寄怀故里十首》《漉酒巾》《舟中次麦岐韵》等诗共20首，均载于《陈献章集》。其中《南归先寄马默斋并诸乡旧二首》载于第418页，诗题为《南归途中先寄诸乡友二首》；《寄怀故里十首》载于第351页，诗题为《南归寄乡旧十首》；其余各首均载于第694—696页。所载诗文与墨迹除个别诗句外基本相同。

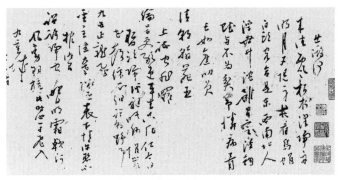

图1-22-1　陈白沙书《出潞河》等诗卷局部一

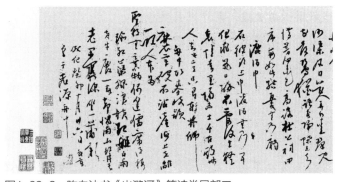

图1-22-2　陈白沙书《出潞河》等诗卷局部二

13. 草书·游心楼碑

砚石质，174厘米×106厘米，厚14厘米，顶部呈弧形；新会博物馆藏。

碑额为隶书"游心楼归趣"5个大字，字径约13厘米，由张弼书写。碑文分为两部分。上半部分为《题游心楼》诗三首，下半部分为《游心楼记》，由陈白沙于成化十八年（1482）和成化十九年（1483）分两次书写。

释文（局部一）：

> 题游心楼
> 城外青山楼外城，城头山势与楼平。
> 坐来白日心能静，看到浮云世亦轻。
> 高阁只宜封断简，半年刚好及西铭。
> 乾坤一点龙门意，分付当年尹彦明。
> 古冈陈献章
>
> 心到不游既兀兀，此心游极更存存。
> 老夫欲说游还否，月满西斋无一言。
> 眼中鱼鸟自高深，何物人间更可寻。
> 手把南华书一卷，先生多少佩韦心。
> 江浦庄昶
>
> 何处游心楼欲飞，西风沥沥吹我衣。
> 江湖廊庙多儒硕，得借吟风弄月归。
> 我欲游心游太虚，乾坤风月共模糊。
> 楼外青山招不至，相看拈断几茎须。
> 五羊张诩

释文（局部二）：

> 游心楼记
> 群动不可以不息，息之者所以闲之也，冗之至者，动之极也，冗不可厌，惟闲者然，故能冗不闲者，未有不冗于冗也。冗于冗者，物大而

图1-23-1　陈白沙书《游心楼碑》局部一：《题游心楼》诗三首

图1-23-2　陈白沙书《游心楼碑》局部二：《游心楼记》

我小，更役于物而不能役物者，菽它神昏而诚不至也，直人乎哉，常验草木于旦朝，其露悫而真，精神百倍，其更暮夜挠乱不息者，其容憔悴，而其言其□之，故闲岁以冬，闲日以夜，闲雷以地，闲龙以渊，闲百虫以蛰，其理然也，不闲其心而应天下之务，是犹泪泥扬波而求照于水也，予少之时，学不得其要，穷日犯疲，精神以凯旦夕之效书开满于部，予乙盾注说益多而思益康神益昏，非多伸瞰晖不已也，故从消诸生有记麟媪睡使者之皆不极其心之过也如是而学假今终生不悟可怜也已，借尹和靖初见伊川，半年而后授以大学西铭，岂无故哉，浴沂归咏夫子与点亦以其无怕累，而中闲也，故说者诏其有尧舜□□□夫子之心息之极而闲之至，望是以参两间，而役群动，万物不足以相挠，死生不足以为变，视仁义犹若，拘拘而况于功名富贵乎。

三江丁君彦诚以名进士来尹古冈，既三年，为楼于北以为游息之所，经始于成化辛丑二月二十一日，逾两月而落之，石斋先生名曰游心楼，为赋五韵八句，诗有曰："坐来白日心能静，看到浮云世亦轻"。予过白沙丁君来拜予，求文为记，予谓令尹，天下之剧夷，而古冈又岭南之冗邑，其地广衍，其民殷富，上牒下讼，钱谷出入，文书部会，旁午沓至日，行利害之途，而涉忧患之境，使不闲其心以应之，徒屹屹终日不几于蹈，所以其学之悔乎，故为是说以复于君，惜予未及登君之楼，然知斯楼北面玉台山势耸然，日临于前，岚飞翠滴，烟云景象布满几席，而君问治之隙，徜徉逍遥于其中，心与白云相缥缈，予又将洗耳重新弦歌，以问君所得之浅深也，虽然不出部屋之下，不足以既日月之穷，不挟太空而游，不足以睹山河之有限，君其不迁，予言请刻诸石。

成化十八年岁次壬寅二月十八日宝安林光缉熙撰文，并于同年八月七日古冈陈献章公甫书于白沙之社，予时被征命将就道。

小考： 根据《游心楼记》记载，成化辛丑（即成化十七年），时任新会县令的丁积在县治（今新会一中校园一带）的北面建了一座小楼宇，作为憩息、会友之所。楼宇建成后陈白沙为其取名"游心楼"并赋诗一首。《游心楼记》由陈白沙弟子林光于成化十八年（1482）二月撰文，同年八月由陈白

沙书写。接着，陈白沙便应朝廷之命起程赴京了。

赴京途中，陈白沙曾于九月末前往江西拜访南安太守张弼并于次年（即成化十九年）一月前往南京江浦看望诗友庄昶。然后三月底抵京，八月才又离京南归。可见，张弼所题碑额"游心楼归趣"以及庄昶所撰游心楼诗都是在陈白沙赴京途中到访期间应陈白沙之邀所作。也就是说，碑刻上半部分的《题游心楼》诗三首当是陈白沙南归后于成化十九年（1483）九月后才书写的。至于游心楼碑的刻凿，当又是成化十九年九月后才动工的了。

14. 行草书·《答张太守两山先生》手札

纸本墨迹，尺寸不详，始载于《白沙先生遗迹》，新会谭文龙（生卒年不详）旧藏。约于成化十九年（1483）陈白沙56岁时书。

释文：

> 答张太守两山先生
>
> 千里劳人，惠以羊酒，顾章不德，何足以当之？公子诩文章五色，有翔于千仞气象，敢以是为公贺。
>
> 陈献章再拜复

小考： 此文载于《陈献章集》第256—257页，所记略有不同。墨迹"陈献章再拜复"句后缺"太守两山先生执事。奉去大忠祠碑一道"两行。两山先生即张瓚，明成化年间任漳州知府，善诗词书画，是陈白沙得意弟子张诩的父亲，与陈白沙颇有交情。张诩于成化十七年（1481）从学陈白沙，成化二十年（1484）中进士。陈白沙在此信札中对张诩赞许有加，但并没有提及中进士之事，从情理上推测当是在张诩中进士之前所写。

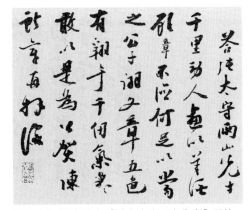

图1-24 陈白沙书《答张太守两山先生》手札

15. 草书·《筮仕示张诩》等诗卷

纸本墨迹，尺寸不详，始载于《白沙先生遗迹》，新会唐天如（1877—1961）旧藏。成化二十年（1484），陈白沙57岁时书。

释文：

筮仕示张诩

灯下排著十八更，神机我祝敢相轻。

一时出处虽当决，半月功名了不争。

图1-25　陈白沙书《筮仕示张诩》等诗卷

世事转头常老病，山田计口废春耕。

儿童与我添香烛，百拜皇穹祝母龄。

元旦试笔

酒杯不与容华老，诗思还同岁月新。

分外不加毫末事，意中长满十分春。

栖栖竹几眠看客，处处桃符写似人。

除却东风花鸟句，更将何事答洪钧。

前在城中有简寄去，不审到否？时事纷纷，想澈左右。兹不赘，惟去住一节。欲闻惠论，便风无吝一字。凡报宜附张诩处转寄为便。去年九月一简，十二月方至白沙，不知何人淹滞也？碑刻已三之一，三月间可了。

二月十一日章书，缉熙足下。

小考：根据落款，这是抄录给缉熙林光的诗稿，所录的第二首诗载于《陈献章集》第411页，题为《辛丑元旦试笔》。辛丑为成化十七年（1481），也就是说这首诗撰于成化十七年元旦。但根据分析，书写并非同一时间。落款附言所说"碑刻已三之一，三月间可了"，当是告诉林缉熙，由他撰《游心楼记》的游心楼碑正在刻凿之中。而根据上述游心楼碑小考分析，游心楼碑是成化十九年（1483）九月后才动工刻凿的。由此看来，此卷的书写时间便是成化二十年（1484）二月十一日了。

16. 草书·《新年稿》诗卷

纸本墨迹，尺寸不详，始载于《白沙先生遗迹》，香港著名收藏家何耀光（1907—2006，广东南海人）旧藏。约成化二十年（1484）陈白沙57岁时书。

释文：

新年稿

朝雨黄鹂静，春风暗蕊低。极知来令节，未肯蹋深泥。

错恨桃无语，应愁草满蹊。还闻骑马客，踯躅向沙堤。

阴雨方连日，新年损物华。呼儿酌我酒，骑马到谁家。
黯黯寒云密，萧萧暮景斜。人心正无赖，狼藉任桃花。

今日胜元日，江天乍放晴。呼瓶汲井水，煮茗待门生。
山鸟鸣将下，桃花暗复明。所嗟人易老，况复岁华更。
此稿奉寄筠巢老先生收阅，献章拜。

小考：此诗载于《陈献章集》第331页，文字与墨迹个别处有不同。墨迹无年款，观其运笔畅快，神采飞扬，当与《筮仕示张诩》诗卷同一时期书写。

图1-26　陈白沙书
《新年稿》诗卷

17. 草书·《寄黄岩邝载道》等诗卷

纸本墨迹，21.7厘米×87厘米。始载于《白沙先生遗迹》，香港巨贾、著名文物藏家利荣森（1915—2007）北山堂旧藏。成化二十年（1484），陈白沙57岁时书。

释文：

御史交情白首真，传书况复有严亲。

黄岩逐客遥怜汝，紫水渔竿正恼人（此本载道金台赠别之句）。

岁月江湖双鬓短，声名天地一官贫。

相逢他日论何事，次第哦诗百首新。

三军骢马踏神京，四海苍生望太平。

淮上舟连吴侍御，岭南人卜邝先生。

批鳞事业真何补，识马心期浪得名。

渐近五湖烟景内，与君今日却须争。

右诗二章奉寄黄岩使君邝载道柱史答来教也。

去年杯酒喜遭逢，却忆金陵是梦中。

白首可能离海上，黄岩须为谢江东。

草亭人去千山月（草亭，何乔寿构于广昌以居罗先生者），

来鹤诗成万古风（来鹤，予寓江东龙氏新构亭名，庄先生为赋二诗）。

两地寄书慵似我，江南八月有征鸿。

右诗一章，托黄岩转致区区于金陵孔旸内翰诸公，献章顿首。

邝先生载道侍史，七月十二日。

近得筠巢老先生手书，知□□万福。

小考：此诗卷书录诗三首，前两首为奉答邝载道，后一首托邝载道转致孔旸内翰诸公。孔旸内翰即陈白沙好友庄昶。庄昶字孔旸，今江苏南京浦口区人，成化二年（1466）进士，曾任翰林院检讨，过去有称翰林为内翰，因称孔旸内翰。

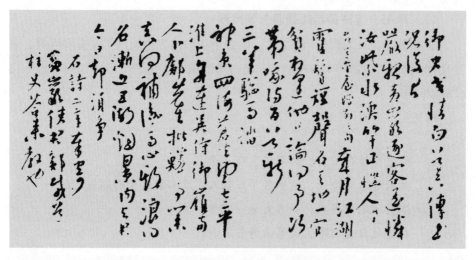

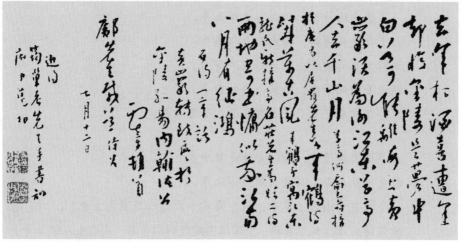

图1-27　陈白沙书《寄黄岩邝载道》等诗卷

　　根据后一首诗中"去年杯酒喜遭逢，却忆金陵是梦中"句，可判断为陈白沙往南京与庄昶等好友相会后翌年所撰书。陈白沙与庄昶、罗伦等于成化二年（1466）在京师相识，之后于成化五年（1469）从京师南归和成化十九年（1483）上京途中路过南京与诸友相会。而成化五年会友时罗伦尚健在，成化十九年会友时罗伦已去世。这首诗字里行间流露出的惆怅心情，颇与陈白沙最后一次上京南归后思念诸友心境相吻合，故应以成化二十年（1484）撰书为准确。

18. 草书 · 《与梁文冠说诗》等诗卷

纸本墨迹，24厘米×291厘米，广东省博物馆藏。《中国古代书画图目》第
十三册（1996年5月出版）有著录。约成化二十二年（1486）陈白沙59岁时书。

释文：

与梁文冠说诗
东风把卷木犀旁，花气浓薰翰墨香。
月满（天）中催凤管，春深谷口试莺簧。
知音未可轻容贯，得法终须拜孔旸。
梦破小斋人不见，一番春草遍池塘。

与谢伯钦
柳市南头望客舟，青山无语水东流。
江花自对黄鹂晚，风雨偏催白发秋。
宇宙万年开老眼，肝肠一缕入春愁。
明朝日出波涛暖，依旧忘机对海鸥。

春日睡起
一枕春风睡正甜，不求富贵不求仙。
茅根笔下生风雨，竹叶杯中别圣贤。
出没波涛三万里，笑谈今古几千年。
有时漏泄天机话，尽是玄黄未判前。

与曹秀才
一春烟雨暗荆扉，系马怜君共落晖。
酒钱香风吹月桂，砚池花露滴荼蘼。
水中郭索嗔皆是，屋上慈乌爱亦非。
天道不移人自异，红尘飞上钓鱼矶。

木犀
老翁久住木犀村，春风见长木犀根。

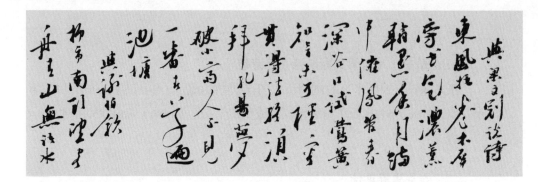

图1-28 陈白沙书《与梁文冠说诗》等诗卷

木犀岂比天桃色，艳艳空消蛱蝶魂。

款款行云度清昼，娟娟缺月向黄昏。

花应笑我东皋子，我亦酬花北海樽。

石斋稿

小考：此卷录七言律诗五首，其中两首载于《陈献章集》。《与谢伯钦》载于第411页，诗题作《与谢胖》。《与曹秀才》载于第412页，诗题作《答梅绣衣见访》，但这首诗其实是宋代诗人陈著七律《答直学士院见访》，未知是哪一个环节误辑为陈白沙所作而编入《陈献章集》。其余三首不见载于其他版本的陈白沙诗集。

梁文冠，字弋云，一字华卿，号古谷，顺德人。与其二子景行、景孚均师从陈白沙，但何时拜师未可考，《陈献章集》载有《与梁文冠》《喜梁文冠至》及《梁文冠抄诗（四首）》，而其中《喜梁文冠至》一诗，根据弘治九年（1496）吴廷举刊刻本《白沙先生诗近稿》编年为陈白沙于弘治四年（1491）所作，因此《与梁文冠说诗》的写作时间应不晚于弘治四年。又根据此诗卷中《春日睡起》一诗有"茅根笔下生风雨，竹叶杯中别圣贤"句，可推断该诗应为陈白沙最后一次上京南归后（即成化二十年后）所作。由此看来，此诗卷当书于成化二十二年（1486）前后。

19. 行草书·《大头虾说》轴

纸本墨迹，141厘米×60.5厘米。江门市博物馆藏。成化二十三年（1487），陈白沙60岁时书。

释文：

客问：乡讥不能俭以取贫者，曰"大头虾"，父兄忧子弟之奢靡而戒之，亦曰"大头虾"，何谓也？予告之曰：虾有挺须瞪目，首大于身，集数百尾烹之而未能供一啜之羹，曰大头虾。甘美不足，丰乎外，馁乎中，如人之不务实者然。乡人借是以明讥戒，义取此欤？言虽鄙俗，名理甚当。

图1-29　陈白沙书《大头虾说》轴

然予观今之取贫者，亦非一端。或原于博塞，或起于斗讼，或荒于沉湎，或夺于异好，与大头虾皆足以致贫，然考其用心与其行事之善恶，而科其罪之轻重，大头虾宜从末减。讥取贫者反舍彼摘此，何耶？恒人之情，刑之则惧，不近刑则忽，博塞斗讼，禁在法典，沉湎异好，则人之性，有嗜不嗜者，不可一概论也。

大头虾之患，在于轻财而忘分，才子弟类有之。盖其才高意广，耻居人下而雅不胜俗，专事己胜，则自畋猎驰骋、宾客交酬、舆马服食之用，侈为美观，以取快于目前，而不知穷之在也。如是致贫，亦十四五。即孔子所谓"难乎有恒者"是也。以为不近刑而忽诸，故讥其不能自反，以进于礼义教诲之道也。孳孳于贫富之消长，锱铢较之而病其不能（者），曰"大头虾"，此田野细民过于为吝，而以绳人之骄，非大人之治人也。夫人之生，阴阳具焉，阳有余而阴不足，有余生骄，不足生吝。受气之始，偏则为害，有生之后，习气乘之，骄益骄，吝益吝。骄固可罪，吝亦可鄙，骄与吝一也。不骄不吝，庶矣乎。

右《大头虾说》，时成化二十三年丁未春三月二十六日，古冈病夫陈献章公甫书于白沙。

小考：此文载于《陈献章集》第60—61页（文字与墨迹有多处不同）。《大头虾说》是陈白沙借乡间俚语"大头虾"来阐述人生哲理的散文。此书轴始载于《白沙先生遗迹》，原潮连坦边潘思诚堂藏。据说陈白沙曾书写六幅，至今传世只有两幅。其一为此轴，另一幅为茅龙笔草书立轴，藏于北京故宫博物院。

20. 行草书·《登陶公壮哉亭》诗碑

砚石质，108厘米×66厘米，厚6—8厘米不等，顶部呈弧形。现藏于江门市新会区会城金紫街黄姓居民家中。弘治元年（1488），陈白沙61岁时书。

释文：

宪金陶公平贼之后，建祠于邑城西，以报士卒死事者。复于祠后最

高处作亭，以为临眺之所。章以壮哉名之，并题其上。

新亭开石窟，远势借昆仑（邑西北大山）。

天地双眸迥，沧溟一口吞。

公来席不暖，士死庙长存。

忆昔干戈际，南征万马奔。

弘治元年春闰正月庚午，翰林国史检讨陈献章阅丁酉旧稿，书以遗守祠者。

小考： 此诗载于《陈献章集》第332页。明成化十三年（1477），曾任新会县丞的广东按察司副使陶鲁在县城城西（今会城金紫街古冈市场附近）建敢勇祠的同时，又在祠后高处建亭一座，陈白沙为其题名并书匾曰"壮哉亭"，并赋五律《登陶公壮哉亭》一首。11年后的弘治元年（1488），已61岁的陈白沙以毛笔行草书把这首诗写成书法赠予守祠者，后刻碑立于壮哉亭中。敢勇祠、壮哉亭在抗日战争时期已被毁，壮哉亭诗碑原以为已佚失，幸得有心人收藏，保存至今。

图1-30　陈白沙书《登陶公壮哉亭》诗碑

21. 行草书·《荼蘼花诗》轴

纸本墨迹，141厘米×32厘米。江门市蓬江区潮连方岳家庙藏。弘治元年（1488），陈白沙61岁时书。

释文：

> 相看无语只沉吟，蓓蕾枝头已簇金。
> 山雨不来昏昼景，东君容有妒春心。
> 较量花品终何益，茫昧天机亦自深。
> 明日阴晴还未定，一尊何急对花斟。
> 右荼蘼花将开值雨一首
>
> 看花何处发孤吟，墙角荼蘼又破金。
> 紫艳照人今日态，香风吹梦隔年心。
> 多情酒伴来何晚，得意游蜂入每深。
> 病起南窗坐终日，独怜涓滴未成斟。
> 右荼蘼花开有怀同赏诸友
> 弘治戊申腊月望后一日白沙陈公甫书
> 于贞节堂

小考：此轴所书诗二首分别载于《陈献章集》第412页和第419—420页。诗不作于弘治元年，是陈白沙书录早年旧作。

以上所列，陈白沙从成化三年（40岁）所书的《和杨龟山此日不再得》诗轴到弘治元年（61岁）所书的《荼蘼花诗》轴，时间跨越20年，而这20年正是他在书法方面从博采众长走向探索创变的时期。

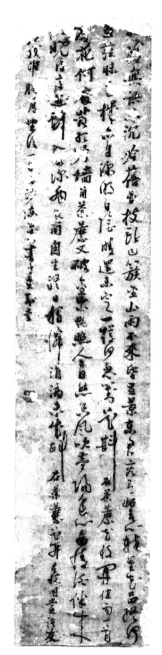

图1-31 陈白沙书《荼蘼花诗》轴

陈白沙传世的行草书书迹50岁（成化十三年）前之作不多，其中行草书《和杨龟山此日不再得》诗轴、《戒懒文》木刻和《诫子弟》册页具有宋人苏东坡和米芾等人笔意，可见其早年师法多家的轨迹。

陈白沙传世的行草书书迹更多的是50岁后所作。陈白沙以茅龙笔作书约始于50岁，之后仍然经常使用毛笔（主要是兔毫和羊毫）作书，书写风格呈多元变化。

其中一些作品，虽取法苏东坡，但各具特色。如《敢勇祠记》碑，楷、行、草各体兼而有之，笔法灵活多变，结体中和丰腴，端庄而不板滞。行书《处士容君墓志铭》笔法侧偏于瘦劲，结体跌宕多变。草书《游心楼碑》笔法灵活多变，字体意态飞动，章法洞达自然。皆尽得苏东坡书法之精髓。60岁时所作行草书《大头虾说》，既取法苏东坡，又参以"二王"笔意，结字倚正相生，章法富有节奏，显露出其擅学古人，博采众长，追求变化的主观意识。

草书《中秋二题》诗卷、《出潞河》等诗卷，随意挥洒，一气呵成，线条流动，神采飞扬，"二王"书味跃然其中。

而草书《新年稿》诗卷、《箴仕示张诩》等诗卷和《与梁文冠说诗》等诗卷，皆章法精美，意态飞动，或近怀素，或近张旭，收放有度，气韵贯通。书法家麦华三早年曾观草书《新年稿》诗卷墨迹时评曰："于超迈之中，有丰腴之气。全幅分行布白，或大或小，或肥或瘦，乍舒乍卷，乍险乍夷，左盘右辟，互相顾盼，大有公主与担夫争道之妙。"细细品读，确实令人赞叹不已。

第二章
变革创新的茅龙笔书法

陈白沙的书法艺术，经历了一个从学习古人到探索创新，然后自成一家的完整过程。在这个过程中，他对书写工具进行了大胆改革，创制了茅龙笔。

然而，陈白沙最可贵之处在于他能从茅龙笔的书写实践中发掘书法艺术的生机，从而实现了其学术个性与艺术个性的融合。茅龙笔的使用，对于陈白沙书法风格的形成，无疑起着极其重要的作用，使他的书法艺术更具特色，并最终成为明代一位具有鲜明个性的书法大家。

一、茅龙笔发明史话

从朱熹束茅为笔说起

关于茅龙笔的起源，人们一般只知道是明代陈白沙首创。然而，据有关资料显示，在陈白沙之前300年的南宋时期，著名理学家朱熹（1130—1200）游学到福建永春县时就曾一时兴致"束茅为笔"。永春《高丽林氏族谱》刊有陈诗忠撰写的题为《茅草神笔显圣灵》的传说故事，是这样写的：

> 南宋朱熹游学到永春，与当地儒士过从甚密，"昼则联车出游，夜则对榻论诗"，其乐融融。某日来到蓬壶高丽的林氏祖宇，喜山川钟毓之秀，堪称胜景。放眼望去，但见千峰凝翠，层岭吐绿，一派葱茏。朱熹一时雅兴，即索纸笔，题字以赠。山间竹纸算是现成，就是没

有大笔。俗话说"刀钝出利手"，朱熹当即以茅草扎成大笔，当场书写"居敬"二字相赠。乡亲贤达争相饱览朱熹墨宝，视为圣人之物，珍爱倍加，即用楠木作匾，镌之以作永远纪念。当金匾悬挂祖宇厅堂之后，即将这根茅草笔置于匾后，以示子孙。久之辄发毫光，主人初时颇感奇特，久之不以为意。

到了清康熙年间，骆起明任永春知县之时，一次来到蓬壶，坊间传说朱熹茅笔题字之事，即刻乘轿子前往高丽拜谒林氏祖宇。只见"居敬"微尘不染，索笔观看，时过四百余载，完好如新，隐约间又一股灵气环绕周边，如获至宝。经乡人同意即收在身边把玩，以锦缎裹之，用香囊盛之，作为传世之宝珍藏。

骆起明于康熙十年（1671）任满进省述职，过乌龙江时，风浪大作，翻江倒海，小船上下颠簸，有覆舟之险。乌龙江里有一妖魔出没无常，残害渔民百姓、商贾舟旅，同船之人认为今天又遇妖邪作祟，惊骇异常，急忙寻求宝物镇邪。骆起明随身之物仅有几箱书籍，别无珍宝。最后想起朱熹的茅草笔，于是取出掷向江心。说来也怪，顿时风平浪静，众生得救。惊魂未定的人们对消失在波涛里的神笔叹为观止，纷纷赞颂关心民生疾苦的朱熹死后还在牵挂着百姓，为民除害，一齐下跪遥祭朱熹的圣灵。

据载，福建省永春县历史上确有骆起明其人，是浙江诸暨人，在康熙四年（1665）到永春任知县，任内改造环境，造福永春。民间传说他在康熙十年（1671）任满离开永春进省述职时，随身携带的物品只有书籍和朱熹遗留下来的那支茅草笔。

从故事的标题和内容来看，其主题不在于茅草笔的发明，而是借"神笔"歌颂朱熹关心民生疾苦的事迹罢了。试想，朱熹是南宋人，其生活的年代距清康熙年间足有约500年，所遗留下来的那支茅草笔又怎么可以保存到康熙年间呢？

不过，上述故事中提及朱熹曾"束茅为笔"并不是完全没有依据的。因为其一，朱熹不但是南宋时期著名的思想家、哲学家、教育家，而且是一位

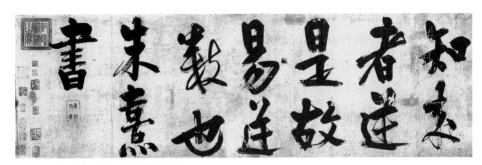

图2-1 朱熹书《易系辞》卷局部

卓有成就的书法家，人称"南宋四家"之一。据明陶宗仪《书史会要》载："朱子继续道统，优入圣域，而于翰墨亦工。善正行书，尤工大字，下笔即沉着典雅，虽片缣寸楮，人争珍秘，不啻播玙圭璧。"朱熹传世书迹很多，其中行书《易系辞》卷便类似以茅笔所书。

其二，福建永春县一带盛长茅草，其邻县仙游县历史上就曾生产过茅笔。清康熙年间诗人朱彝尊（1629—1709）作有《仙游茅笔歌酬徐检讨》云：

君不用铁梳梳秋兔毫，亦不用束青羊毛，别搜凡材逞妙技，鼠须虎仆非尔曹。吾闻仙游郭外山最高，仙人九鲤云中遨。紫鳞三百二十四，白虾蟆吠黄鸡号。有时悬崖忽题科斗字，是岂不律人间操。茅田深深野火烧，未尽樵夫茏竖赤脚腾碗螯。拔茅连茹缚作将，指节六寸之体兼头尻。桃枝竹罢火熨贴，鹿角菜免膏煎熬。谁与智者创此物，将毋九何一范授以刻髓之芦刀。垂虹亭长嗜奇癖，一床载得还吴醝。分我一管已足豪，当其运腕大称意。笔头公喜长坚牢，人生知己随所遭。良工对之但骇遥，足使李展汗走屠希逃。

又朱彝尊的表弟查慎行（1650—1727）亦作有《仙游茅笔歌》，诗云：

群山海上来，络绎趋九仙。
仙翁此山住，示梦于几先（九仙祠祈梦最灵）。

山中老樵枕石眠，斧柯断烂不记年。

梦中仿佛遇神授，笔花昼吐黄茅天。

觉来信手缚不律，巧被笔工偷妙术。

遂令九仙祠下三脊茅，用与鸡毛鼠须匹。

中书免冠头不秃，菅蒯居然效微质。

幸渠一束价未高，殿头簪珥非汝曹。

若教朱墨官尽取，便恐仙山成不毛。

君不见连山伐竹兔拔毫，铁梳胶缀何其劳。

秽史自执奸吏操，直与此辈供锥刀。

老夫抄书指生茧，怕搣人间管城管。

涂鸦结蚓随尔为，不要残年护吾短。

雍正年间曾任福建崇安县（今武夷山市，位于福建省北部）县令的陆延灿对当时的仙游茅笔还进行了具体的描述：

闽兴化仙游县出茅笔。云草生九仙山，取草截之，长短如笔，束缚之似管，锐其头，首尾相连，宛然笔也。握之甚轻，用之圆健，运腕称意，不让中山兔豪。

除以上所列，清人中还有揆叙、沈学渊等都对仙游茅笔作过题咏。可见当时的仙游茅笔还是远近闻名的，不过仙游茅笔后来失传了。

至于仙游茅笔是从何时开始生产的和在什么时候失传的，仙游茅笔与上述故事中南宋时期朱熹的"束茅为笔"是否有承传关系，以及福建的"仙游茅笔"与广东的"白沙茅龙笔"又是否有渊源关系，由于史料的缺失则无法考证。

　　［注］本节以上段落部分资料参考陈志平《茅笔考》（载《第三届"岭南书法论坛"论文集》，广东世界图书出版公司2010年10月出版）

陈白沙创制茅龙笔的记载及其传说

关于陈白沙如何发明茅龙笔，没有具体的历史记载资料。他所作的诗，其中有多首谈到茅龙笔。

他在成化十三年50岁时曾写过五言古诗《病中写怀寄李九渊》，其中有诗句云：

> 客来索我书，颖秃不能供。茅君稍用事，入手称神工。

此为陈白沙诗中最早关于茅龙笔的诗句，可视作关于陈白沙发明茅龙笔最早和最原始的记录。他给自制的茅龙笔尊称为"茅君"，可见其朝夕相伴之"谊"。

陈白沙还在多首诗中称茅龙笔为"茅根"，如：

> 不将莼菜还张翰，也把茅根与率更。（《与世卿闲谈兼呈李宪副》）
> 小饮未尝沽市酒，狂书时复弄茅根。（《次韵张侍御叔亨见寄》）
> 茅根笔下生风雨，竹叶杯中别圣贤。（《春日睡起》）

陈白沙自称茅笔为"茅龙"的诗始见于弘治三年其63岁时所作《答蒋方伯》诗（并有小序），曰：

> 淮鹅之惠，报以草书。少借右军之誉，便成故事。寄兴小诗，录以代谢。
> 笔下横斜醉始多，茅龙飞出右军窝。
> 如何更作山阴梦，数纸换公双白鹅。

但从上述的这些诗来看，都没有谈到茅龙笔的发明经过或言及其制作过程。

陈白沙去世后的第二年，其弟子张诩撰写了《白沙先生行状》，文中曰：

> 至于挥翰如其诗，能作古人数家字。山居，笔或不给，至束茅代

之，晚年专用，遂自成一家，时呼为茅笔字，好事者踵为之。

此为陈白沙去世后关于其发明茅龙笔的最早记录。

到了清康熙年间，粤人屈大均（1630—1696）在所作《广东新语》中两处谈到了陈白沙的茅龙笔。其中卷十六《器语·茅笔》，文中说：

> 白沙喜用茅笔，所居圭峰，其茅多生石上，色白而劲，以茅心束缚为笔，作字多朴野之致，白沙尝称为茅君。

图2-2 屈大均《广东新语》

这段话对陈白沙茅龙笔的出处及其特性作出了简要的阐述。

同时期，新会名儒胡方（1654—1727）写有《白沙先生茅笔草书歌》，载于其所著《鸿桷堂诗集》，诗中写道：

> 山中贫无买笔钱，烧松空有墨千枚。忽视此山原巨兔，氄毛昔错当蒿莱。拔归制作凭神明，去肤留骨渍蜃灰。红藤束缚坚且直，管者其苗锋者荄。葛陂竹杖龙变成，行时往往闻风雷。性唯喜纸不喜绢，曾遗染师为帐材。

图2-3　清初胡方《白沙先生茅笔草书歌》

其中"去肤留骨渍蟹灰""红藤束缚坚且直"为陈白沙去世后最早、也是清代唯一描述白沙茅龙笔的具体制作过程的诗句。

关于茅龙笔的形状，也是没有历史记载资料。我们能见到的最早的茅龙笔是20世纪40年代末香港捷元笔庄伍尚能仿制的"先贤白沙茅龙"。据陈应燿（新会人，陈白沙裔孙）编著的《白沙先生遗迹》记述，该茅龙笔是伍尚能先世从游白沙得茅龙制法递相传授的，并说伍尚能是康熙年间新会大新街"捷元斋笔肆"的后人。

然而，陈白沙当时创制的茅龙笔是否为这个样子，已无法考证。伍尚能先世是否指陈白沙弟子伍云（光宇），因记述不详，也未能作进一步考证。

图2-4　20世纪40年代末香港捷元笔庄仿制的"先贤白沙茅龙"

查新会的历史资料，可知清代康熙年间，新会县的茅龙笔制作业曾一度兴起，当时县城大新街确有一间由伍姓人经营的"捷元斋笔肆"，是专门生产和销售白沙茅龙笔的作坊。这大概与当时新会兴起仿效白沙茅龙笔书法的需求有关，也正好与屈大均当时在《广东新语》中的记载"今新会书家仿之，多用茅笔"吻合。

至于陈白沙发明茅龙笔的缘起，在江门、新会一带流传着多个故事版本。

其一：白沙先生南归后在圭峰山筑茅舍讲学，某日一位客人慕名而来请他写字，当时他身边没有大毛笔，于是急中生智，就地取材，束茅为笔，蘸墨挥洒，竟有意想不到的艺术效果，客人满意而去。

其二：某日傍晚，白沙先生坐在圭峰山玉台寺前边的一块大石头上看书，信手折断一株白茅，只见茅心（指靠近根部的一段）露出一束柔软而富有弹力的白毛，竟与写字的毛笔十分相似。他心中大喜，立即采拔了一把白茅回家，第二天拿出来晒干，用木槌轻轻砸烂，又放在蚬灰水里浸了几个时辰，然后晒干做成了茅笔。

其三：白沙先生在煲中药后，发现药渣中的茅根纤维柔顺，于是萌发了用茅草制笔的念头。

其四：他看见村里小孩用茅草扎成的扫帚在地上比画写大字而受到启发，等等。

作为故事，免不了一些编造的成分。然而，这些故事，都说明陈白沙发明茅龙笔的过程具有一种偶然性。如果当时陈白沙没有创新意识，这种偶然性的机缘是很容易错过的。也就是说，真正促使陈白沙对茅龙笔的发明，是他对书法艺术的创新精神。

二、茅龙笔书法的初创

陈白沙什么时候开始创制茅龙笔，已无法考证。前文说过，他50岁时写有五言古诗《病中写怀寄李九渊》，其中有诗句"客来索我书，颖秃不能供。茅君稍用事，入手称神工"。据此，可以视作其50岁时创制茅龙笔和开始使用茅龙笔的证明。

从陈白沙所使用的书写工具及其书法风格特点来看，其50岁以后书法艺术的发展历程大致可分为两个时期：成化十四年（1478）至弘治三年（1490）为探索创变期；弘治四年（1491）至弘治十三年（1500）去世前为风格成熟期。

陈白沙50岁以后，其书法艺术进入探索创变期。毋庸置疑，陈白沙当时的书法已具相当功力。但之前使用的传统毛笔是以动物毛制作的书写工具，而茅龙笔是以植物纤维制作的书写工具。两者的特性及其书写时运笔的使转方法也有所不同。茅龙笔其筋脉比羊毫、狼毫、兔毫等动物纤维质地粗硬，且笔锋不聚拢，具有一种"野性"，初次使用时并不容易掌握。而陈白沙凭借早期刻苦学习传统书法所打下的深厚基础，茅龙笔的野性很快就被他驯服了。

茅龙笔的特点是锋长而挺拔、粗悍，用它蘸墨书写时形成的线条，可产生苍劲、峭拔、朴拙、奇崛的艺术效果。当陈白沙初次尝试使用时，便觉得茅龙笔写出的线条具有一种自然的意趣，十分适合自己个性的发挥，于是经常运用于书法。其间，他一方面继续使用毛笔，力求在前人的书法中吸取更充足的养分和加深领悟驾驭传统书写用笔的奥秘，另一方面不断增强对茅龙笔的适应性，并在创作风格上做多方面的尝试，从而达到突破传统走向创新的目的。

我们今天能见到陈白沙最早的茅龙笔书法是成化十七年其54岁时的作品，成化十七年（1481）至弘治三年（1490）共有十年。陈白沙传世的茅龙笔书迹能确定为这十年间所书的主要有6件，另有多件经初步考证也是这十年间书写的。现分述如下：

1. 楷书·"敬义"碑

双面碑，砚石质，153厘米×102厘米，厚14厘米；新会博物馆藏。

碑的正面直排刻"敬义"两个大字；碑的背面上方（碑额）横排刻"圣谕"两字，碑额下面直排4行："尔俸尔禄，民膏民脂，下民易虐，上天难欺"，共16个字。成化十七年（1481），陈白沙54岁时书。

小考：这种碑刻在古代是立于州县衙内的，是皇帝用来告诫地方官员不可贪污腐败、虐政害民的"戒石"。宋代时，太宗皇帝从五代后蜀主孟昶《官箴》精选其中四句——"尔俸尔禄，民膏民脂，下民易虐，上天难欺"

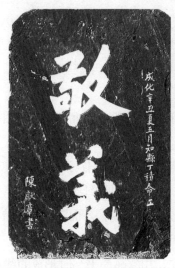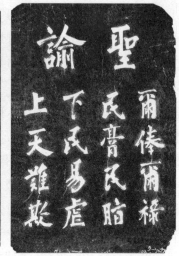

图2-5　陈白沙书"敬义"碑

为《戒石铭》，统一为戒石背面文字，戒石正面文字则没作规定。至宋哲宗在位时，由当时著名书法家黄庭坚书写《戒石铭》，宋绍兴二年（1132）曾颁黄庭坚所书《戒石铭》拓本令各州县摹刻立石。之后，黄庭坚所书《戒石铭》在元、明、清历代均有流传和沿用。

由此，根据陈白沙所书"敬义"碑落款："成化辛丑夏三月知县丁积命工□□"，可知该碑为成化十七年（1481）当时的新会知县丁积请陈白沙书写立于县衙的戒石。从其背面所书《戒石铭》字体来看，陈白沙书写时是刻意临写黄庭坚所书《戒石铭》的，但因是用茅龙笔书写的，故笔画似比黄庭坚书写的要瘦硬劲挺。

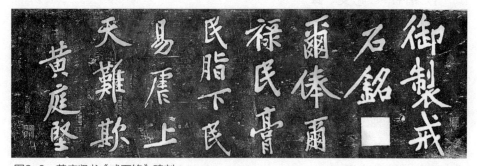

图2-6　黄庭坚书《戒石铭》碑刻

2. 行草书·《木犀花重赠》诗卷

纸本墨迹，原由册页揭裱而成。始载于《白沙先生遗迹》，著名历史学家、教育家陈垣（1880—1971）旧藏。成化十七年（1481），陈白沙54岁时书。

释文：

木犀花重赠

风雨何人来款扉，沧江烟艇疾于飞。

正将白首怜倾盖，不管春泥得上衣。

诗句与君争出手，酒杯中我自忘机。

伤心万里沧溟水，又逐长风破浪归。

右茅根书

小考：此诗载于《陈献章集》第411页，题作《重赠张诩》。张诩为陈白沙得意门生之一，成化十七年（1481）从学陈白沙。清阮榕龄《编次陈白沙先生年谱》编此诗作于这一年，墨迹当为同时所书。

图2-7 陈白沙书《木犀花重赠》诗卷

3. 草书·《白马庵联句》诗碑

砚石质，150厘米×70厘米；现立于南京市浦口区求雨山文化园白马亭。成化十九年（1483），陈白沙56岁时书。

释文：

人生须此会，何处问阴晴？（白沙）

动荡乾坤气，调和鼎鼐羹。（怀玉）

公来山阁雨，天共主人情。（定山）

未了鹅湖兴，江城又杀更。（宗派）

寒风吹角短，细雨打更长。（白沙）

天意留行李，灯花喜对床。（怀玉）

衣冠真率会，樽俎太和汤。（定山）

何限春消息，梅花不断香。（宗派）

成化癸卯正月十八日南海陈献章同怀玉娄先生、定山庄先生、石洞石先生白马庵联句，录之以送庵主净敬，石斋书。

小考： 这两首诗是陈白沙当年北上京师路过应天府江浦县时与当地诗友唱和之作。明成化十九年（1483）正月，陈白沙应召取道江东入京。途经南京时，专程赴江浦看望挚友庄昶（号定山），在庄昶和当地名士石淮（号宗派）二人的盛情相邀下，陈白沙在江浦逗留了一个多月，在白马庵中以文会友，切磋理学。其间，陈白沙同门娄琼之弟、南畿提学娄谦（号怀玉）慕名于正月十八日这天专程前来聚会，适逢遇上雨天，娄怀玉于是与陈白沙同宿白马庵。是日入夜，陈白沙与娄谦、庄昶、石淮四人继续唱和诗文，饮酒联句，成五律二首，陈白沙随即拿出携带的茅龙笔，乘着酒兴，笔走龙蛇，一气呵成联句墨迹，送与庵主收藏。后来，联句墨迹被刻为石碑立于白马庵中。

图2-8 陈白沙书《白马庵联句》诗碑

4. 草书·《程颢秋日偶成》诗卷

纸本墨迹，尺寸不详；日本山本悌二郎（1870—1937）旧藏。成化十九年（1483），陈白沙56岁时书。

释文：

> 闲来无事不从容，睡觉东窗日已红。
>
> 万物静观皆自得，四时佳兴与人同。
>
> 道通天地有形外，思入风云变态中。
>
> 富贵不淫（贫贱乐，男儿到此是豪雄。）
>
> 成化癸卯鞠月石斋书于庆寿寺之西方丈

小考： 落款中"成化癸卯鞠月"即成化十九年（1483）九月。陈白沙应召于成化十九年三月到达京城，在京城寄居半年，庆寿寺为其在京城居住的寓所。

图2-9 陈白沙书《程颢秋日偶成》诗卷局部

5. 行草书·《浴日亭追次东坡韵》诗碑

砚石质，195厘米×88.5厘米；现立于广州市南海神庙浴日亭。成化二十一年（1485）陈白沙58岁时书。

释文：

> 浴日亭追次东坡韵
>
> 残月无光水拍天，渔舟数点落前湾。
>
> 赤腾空洞昨宵日，翠展苍茫何处山？
>
> 顾影未须悲鹤发，负暄可以献龙颜。
>
> 谁能手抱阳和去？散入千岩万壑间。
>
> 成化乙巳夏四月望后，翰林国史检讨古冈病夫陈献章书

小考： 此诗载《陈献章集》第407页。诗中浴日亭位于广州南海神庙门外西侧一座10多米高的小山冈上，这座小山冈古时名叫章丘。据说唐宋时这里三面环水，前临大海，烟波浩渺，是观赏海景的最佳位置，因此自唐代起岗上就建有观海小亭。每当夜幕渐退，红霞初现，一轮红日从海上冉冉升起之际，景象极为壮观。历代文人墨客游览南海神庙后登亭抒怀，留下不少优美的诗篇及书迹。章丘观海小亭因此名闻遐迩，被人称为"浴日亭"。

宋绍圣元年（1094），苏东坡被贬谪岭南惠州。相传路过广州时曾慕名到南海神庙游览，并登上章丘小亭观看日出。他看到海中浴日的奇观，惊叹大海之壮阔，天地之浩茫，触景生情，感怀身世，一种怀才不遇的忧郁心情油然而生，于是挥毫写下了《南海浴日亭》：

> 剑气峥嵘夜插天，瑞光明灭到黄湾。坐看旸谷浮金晕，遥想钱塘涌雪山。已觉沧凉苏病骨，更烦沉璗洗衰颜。忽惊鸟动行人起，飞上千峰紫翠间。

后有人将苏东坡所写之诗刻碑立于亭中。

之后数百年间，又有不少文人墨客写下与苏东坡应和的诗。明成化

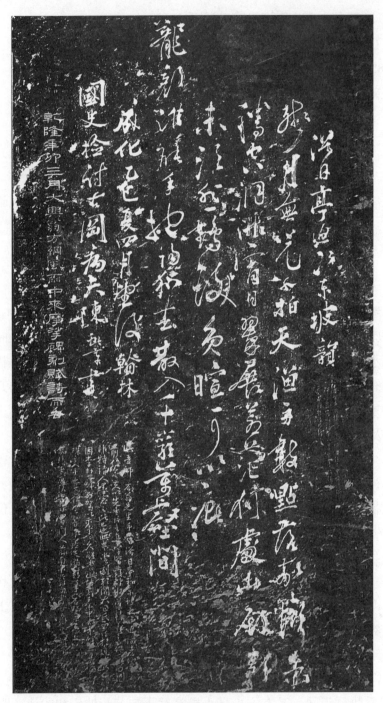

图2-10　陈白沙书《浴日亭追次东坡韵》诗碑

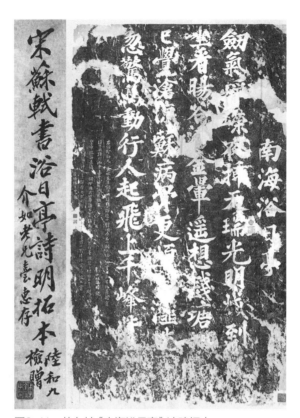

图2-11 苏东坡《南海浴日亭》诗碑拓本

二十一年（1485）夏初，陈白沙外出访友，路过广州时也慕名登上章丘浴日亭观日出。他看到苏东坡的《南海浴日亭》诗碑，读后联想到自己的人生之路，不胜感慨，于是以茅龙笔挥毫写下《浴日亭追次东坡韵》一诗。后又有人将陈白沙的书迹凿刻立碑于苏东坡《南海浴日亭》诗碑的后面，两尊诗碑矗立浴日亭中，成为岭南诗坛佳话。

现在的浴日亭是1953年重建的。苏东坡的《南海浴日亭》诗碑原石在"文化大革命"期间被打碎（后寻回重新拼合仿制重刻），有拓片传世。而陈白沙的《浴日亭追次东坡韵》诗碑则幸免于劫难，基本完好保存下来。

6. 草书·《大头虾说》轴

纸本墨迹，158.3厘米×69.9厘米；北京故宫博物院藏。弘治元年（1488），陈白沙61岁时书。

释文在前文已录，此处略。陈白沙传世的《大头虾说》墨迹有两轴，此轴为茅龙笔所书，其落款署："右《大头虾说》，弘治戊申秋八月望，石翁力疾书于白沙之碧玉楼"。

图2-12　陈白沙书《大头虾说》轴

7. 草书·《梅花》等诗卷

纸本墨迹，29厘米×232厘米。广州艺术博物院藏。约弘治元年（1488）陈白沙61岁时书。

释文：

云隔溪扉水隔尘，梅花留月月留人。

江门半醉踏歌去，纱帽笼头白发新。

老李安排谁后尘，隔年花意问故人。

先生不是林和靖，偶爱南枝一半新。

图2-13　陈白沙书《梅花》等诗卷

夜半汲山井，山泉日日新。不将泉照面，白日多飞尘。

飞尘亦无害，莫弄桔橰频。

陈献章

小考： 此卷录诗三首，第一首为陈白沙《梅花》组诗十首中的一首，载《陈献章集》第591页。第二首用韵与《梅花》组诗相同，但未见收入其中。第三首《题心泉，赠黄叔仁》，诗载《陈献章集》第311页。

此卷前两首《梅花》诗为草书，第三首《题心泉，赠黄叔仁》为行书，风格截然不同，应为非同时书写而装裱在一起的。《题心泉，赠黄叔仁》诗为陈白沙成化十七年（1481）所作，现根据弘治九年吴廷举刊刻本《白沙先生诗近稿》，《梅花》诗（云隔溪扉水隔尘）编年为陈白沙于弘治元年（1488）所作，将此诗卷暂定是弘治元年（1488）所书。

另此卷引首尚有"自春"两个大字，落款署"白沙"，与诗卷并无关联，未能考证其真伪，故略。

8. 行草书·《李东阳题贞节堂（四首）》木刻

木刻，38厘米×136厘米（单幅）。江门市博物馆藏。弘治二年（1489），陈白沙62岁时书。

释文：

高门绰楔过高楼，节妇名题在上头。

绰楔如山化不动，门前江水自东流。右一

面面青山绕白沙，萧萧白发映乌纱。

欲知内翰先生宅，元是南州节妇家。右二

岭南风景值千金，楚客歌成万里心。

莫作楚歌歌此曲，阿婆元解岭南音。右三

大忠祠下非无路，贞节门中更有人。

莫道人心不如古，须将节妇比忠臣。右四

西涯

图2-14　陈白沙书《李东阳题贞节堂（四首）》木刻

小考： 此四首诗载《陈献章集·附录四》第957页，为陈白沙诗友李东阳（号西涯）应其邀而作的题贞节堂竹枝词，原作共8首。弘治二年（1489），陈白沙《与西涯李学士》（见《陈献章集》第122页）有提及此事，其中有云："顷岁，承惠《贞节堂》八诗，真岭南竹枝也。李世卿已收入《县志》，门户之光，非言语可谢也。"木刻原书迹亦当书于这一年。

9. 行书·《送张进士廷实还京序》卷

纸本墨迹，20.3厘米×246厘米；香港艺术馆藏。弘治二年（1489），陈白沙62岁时书。

释文：

（乡后进吾与之游者，五羊张诩）廷实始举进士，观政吏部稽勋，寻以疾请归五羊。五羊，大省地。廷实所居户外如市，漠然莫知也。自始归至今六年，间岁一至白沙，吾与之语终日而忘疲。城中人非造廷实家不得见廷实，而疑其简，实不然也。

盖廷实之学，以自然为宗，以忘己为大，以无欲为至，即心观妙，以揆圣人之用。其观于天地，日月晦明，山川流峙，四时所以运行，万物所以化生，无非在我之极，而思握其枢机、端其衔绥，行乎日用事物之中，以与之无穷。然则廷实固有甚异于人也，非简于人以为异也。若廷实清虚高迈，不苟同于世也，（又何忧其不能审于仕止、进退、语默之概乎道也。）

（兹当圣天子登宝位之）明年，思得天下之贤而用之，而廷实之病适愈，太守公命之仕，廷实不得以未信辞于家庭，于是卜日告行于白沙，留二十余日。

去岁之冬，李世卿别予还嘉鱼，赠以古诗十三首，其卒章云："上上昆仑峰，诸山高几重？望望沧溟波，百川大几何？卑高入揣料，小大穷多少？不如两置之，直于了处了"。世卿，豪于文者也，予犹望其深于道以为之本。廷实至京师见世卿，重为我告之。

廷实所以自期，廷实其自信自养以达诸用，他人莫能与也。

弘治二年岁次己酉春二月晦日，古冈病叟陈献章公甫书。

小考：张诩于成化二十年（1484）中进士，旋即以疾上疏乞养病返粤。至弘治二年（1489）病愈遵父命出仕，来向老师辞行，陈白沙遂作此《送张进士廷实还京序》卷赠别。此文载《陈献章集》第12页，墨迹开头缺两行，即"乡后进吾与之游者，五羊张诩"，共12字。第二段至第三段之间按书写

图2-15　陈白沙书《送张进士廷实还京序》卷

时每行字数计算应缺五行，即"又何忧其不能审于仕止、进退、语默之概乎道也。兹当圣天子登宝位之"。可能是原作因年久缺失，重裱接上所致。

10. 行书·《赠二生》诗木刻

木刻（两块），分别为150厘米×29厘米和147厘米×33厘米。江门市博物馆藏。弘治三年（1490），陈白沙63岁时书。

释文：

> 植竹为垣土作台，
> 野桥分路过溪回。
> 江门若作瞿塘水，
> 何处游人肯上来？
>
> 青山依旧锁溪台，
> 前度游人去不回。
> 赖是山人无诉牒，
> 有人真本买山来。

小考： 此两首诗载《陈献章集》第605—606页，题为《赠袁晖，用林时嘉韵》，原有四首，此为后两首。然根据弘治九年（1496）吴廷举刊刻本《白沙先生诗近稿》，此四首诗只第一首为《赠袁晖，用林时嘉韵》，后三首诗虽与之同韵，但诗题却为《赠二生》，并编年为弘治三年（1490）所作。《白沙先生诗

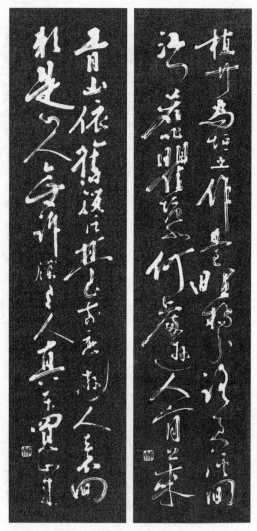

图2-16　陈白沙书《赠二生》诗木刻

近稿》为陈白沙亲自审定刊刻的，诗题当以此为准。书迹亦系于这一年。

11. 草书·《赠南峰诗》木刻

木刻（翻刻品），存江门市陈白沙纪念馆。约弘治三年（1490）陈白沙
63岁时书。

释文：

> 击玉又敲金，思君对我吟。江门临水坐，明月二更深。
> 贞节堂白沙

小考：此诗不见载于各版本的陈白沙诗文集。光绪版《高州府志》卷
三十七有载此诗，诗题为《寄怀林子南峰》，末句为"明月二更深"。木
刻附刻有清代翰林陈兰彬（广东吴川人，咸丰三年进士）楷书跋文曰：
"白沙先生下笔纯任天机，此赠门人南峰先生者，藏林氏家祠近五百年
矣！诗仅廿字，瞻诵移时，发人遐想。既自诩眼福，又憾生弗同时，不获
侍两先生杖履也。光绪十六年四月，后学陈兰彬谨识。"据此可知原件为
清光绪年间所刻，并藏于今吴川市吴阳镇霞街村林氏家祠。但据说原刻件
已佚失。

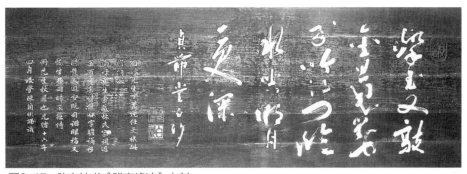

图2-17　陈白沙书《赠南峰诗》木刻

　　南峰即林廷献（1454—?），字公器，号南峰，明代吴阳霞街人，曾受业于陈白沙先生门下，弘治三年（1490）中庚戌科进士。陈白沙书赠南峰诗的书写年份难于考证，鉴于诗句"击玉又敲金"，除了比喻诗之铿锵动听外，还带有颂扬其才华和取得功名之意，故暂系于南峰中进士当年所书。不过，对于陈兰彬的跋文所说的"此赠门人南峰先生者，藏林氏家祠近五百年矣"却未免有点费解。林廷献出生于明景泰五年（1454），37岁时即弘治三年（1490）中进士。假使陈白沙书赠南峰诗确是他中进士当年所书，那么至陈兰彬题跋并制作木刻时的清光绪十六年（1890）刚好400年，怎可以说是"近五百年"呢？

　　以上是成化十七年（1481）至弘治三年（1490）陈白沙传世的主要茅龙笔书迹及其考述，从这些书迹来看，其创作的审美追求呈多元化发展势态并形成多种风格。

　　其中《敬义》碑是双面碑，为所见陈白沙最早的茅龙笔楷书。正面"敬义"两个擘窠大字写得毕恭毕敬，稚拙传神。背面碑文"尔俸尔禄，民膏民脂，下民易虐，上天难欺"16字，笔画瘦硬，笔力挺劲，结体紧凑，可见其54岁时楷书深厚功力。而《木犀花重赠》诗卷，行草相间，敧侧奇险，顾盼生姿，则透出陈白沙追求自然的意趣。茅龙笔所显露的自然韵味，无点画精微之匠气，字里行间，一种宁静闲适、纯朴自然的情趣已初露端倪。

　　又如《白马庵联句》诗碑和《浴日亭追次东坡韵》诗碑，或兴到笔到，有如骤雨旋风，圆转飞动；又或豪迈开张，纵横捭阖；唐释怀素及宋人黄庭坚的书风隐现其中，茅龙笔粗悍拙朴的特性随着笔势的转动所形成的飞白，更增加了作品的视觉冲击力。

　　及至弘治元年（1488）61岁时所书的《大头虾说》轴，陈白沙巧妙利用茅龙笔毫锋秃散、毛硬易干的特点，写出了这幅迥异于前人、也迥异于自己过去风格的作品。北京故宫博物院研究员单国强早年在《茅龙飞出右军窝》一文中评述该作品时指出："《大头虾说》中的许多字，点划肥短，结构簇紧，时出奇异形体，逾于法度。毫端开叉形成较多飞白，用笔顿挫有力，粗

细变化大，虚实相间，干湿互出，富有节奏感。"把作品的风格特征作出全面的描述。通过这件作品，我们也可以看到陈白沙以自然为宗的审美追求愈加明晰，茅龙笔的个性表现手法已渐入佳境。这件作品也因此可以成为陈白沙茅龙笔书法风格从初创到成熟转折过程中的代表作。

三、晚年的个性书风

从弘治四年（1491）至陈白沙去世的弘治十三年（1500），是陈白沙人生中最后的十年。

陈永正在所著《岭南书法史》中指出："白沙先生是岭南第一位杰出的书法家。他首先是一位哲人，然后才是一位书法家，书法，是表现他的哲学思想的一种形式。他把心学法门，把自己静悟自得的精神境界，都体现在他的书法中。"这段话可以说是我们研究陈白沙晚年茅龙笔书法风格的一把钥匙。

作为明代杰出的哲学家，陈白沙的哲学思想，上承宋儒理学，下开明儒心学先河，在中国哲学思想发展史上有着重要的地位。

陈白沙的心学观主要强调心的作用，他认为心的作用对事物的发展起着决定性的作用，"天地我立，万化我出，宇宙在我"是他心学思想体系的基本观点。

基于他的心学观，陈白沙又提出了"以自然为宗"的修养目标和为学的宗旨，他曾在《送张进士廷实还京序》中提到"廷实之学，以自然为宗，以忘己为大，以无欲为至"，这正是陈白沙所主张的"以自然为宗"的修养目标。

在现实生活中，陈白沙同样崇尚怡然自得的乐趣，讲学之余，或饮酒放歌，或赏花吟咏，或遨游山水，或交友论学，过着一种自由闲适、自得自乐的耕读生活。

陈白沙的心学观点，散见于他的诗文中。其中"自得"之说最为精辟。他在《赠彭惠安别言》中说："自得者，不累于外物，不累于耳目，不累于

造次颠沛。鸢飞鱼跃，其机在我。"在陈白沙的心目中，自然之道充满无穷的活力与旺盛的生机。他在写诗时，爱用"鸢飞鱼跃"一词表现静中自得的意趣。如"说到鸢飞鱼跃处，绝无人力有天机""天命流行，真机活泼。水到渠成，鸢飞鱼跃"，皆然。

陈白沙这种不假外物，境由心造的意趣也反映到他的书法美学观及书法创作实践中。在书法创作中，他借助茅龙笔的特性，以"虚静""自得""自然"的心学思想融入其书法作品。正如元代盛熙明所云："夫书者，心之迹也。故有诸中而形诸外，得于心而应于手。然挥运之妙，必由神悟。"此间，传统的法度已经不是书法的重要方面，一种率真、自然的情感在支配着他手中之笔，洒脱、自然、错落、超妙的意趣通过茅龙笔的律动，跃然纸上。

用陈白沙自己的话来描述他晚年所追求书法艺术的最高境界，就是"熙熙穆穆"。"熙熙穆穆"为光明而和敬之意，指明朗、和煦、平静、自然之气象。这正是陈白沙晚年茅龙笔书法风格所在。他在弘治四年（1491）64岁时写有五言古诗《观自作茅笔书》曰：

> 神往气自随，氤氲觉初沐。圣贤一切无，此理何由瞩？
> 调性古所闻，熙熙兼穆穆。耻独不耻独，茅锋万茎秃。

其弟子湛若水在《跋周氏家藏先师石翁初年墨迹后》指出："先生初年墨迹，已得晋人笔意，而超然不拘形似，如天马行空，步骤不测。晚年造诣益自然，自谓吾书熙熙穆穆。有诗云：'神往气自随，氤氲觉初沐。'夫书而至于熙熙穆穆，岂非超圣入神，而手与笔皆丧者乎？此与勿忘勿助之间，同一天机，非神会者不能得之。学者因先生之书以得夫自然之学，毋结役耳目于翰墨之间，斯为可贵焉耳。"按照湛若水所说，陈白沙茅龙笔书法"熙熙穆穆"的境界与其心学观是相辅相成的。

陈白沙又有《书法》曰：

予书每于动上求静，放而不放，留而不留，予之所以妙乎动也。得志弗惊，厄而不忧，予之所以保乎静也。法而不圊，肆而不流，拙而愈巧，刚而能柔。形立而势奔焉，意足而奇溢焉。以正吾心，以陶吾情，以调吾性，此予所以游于艺也。

此文并不长，但内涵却十分丰富。其于书法崇尚自然的境界在一组组对立统一的语句中具体表述，体现了一个哲学家对书法独特的审美观。从《书法》中可以看出，陈白沙于书法的美学观也是以其心学观为基础的。

下面，让我们一起共同分享陈白沙人生历程最后十年传世的茅龙笔书法精品。

1. 行书·《书法》木刻

木刻，144厘米×37厘米。江门市博物馆藏。弘治四年（1491），陈白沙64岁时书。

释文见上述，落款署："弘治辛亥元日陈献章书"。弘治辛亥即弘治四年（1491），时年陈白沙64岁。

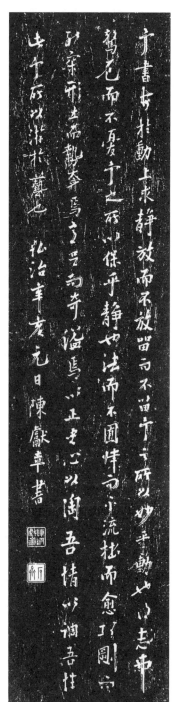

图2-18　陈白沙书《书法》木刻

2. 草书·《雨中偶述，效康节》诗卷

纸本墨迹，30.7厘米×308厘米；新会博物馆藏。弘治四年（1491），陈白沙64岁时书。

释文：

雨中偶得名酒饮之效康节四首

江山何处遣诗怀，风雨终朝闭小斋。

同社客来休见问，卧家人懒不安排。

烟浮石几香全妙，露滴金盘酒极佳。

半醉半醒歌此曲，不妨余事略诙谐。

今雨还留旧雨毡，满襟凉气似秋天。

偶因门外无来客，得向山中作睡仙。

樽俎喜欢朝暮醉，莺花撩乱两三联。

只消诗酒为坚垒，肯放闲愁入暮年。

得花瓷盏遣儿斟，一滴金盘露几金。

徐孺眼欺湖水碧，庞公心死鹿门深。

渔舟出浦常随月，宿鸟归巢未归林。

山水韵高如未信，只来醉里听吾琴。

山房四月紫棉衣，无奈连宵雨欲欺。

老去藜床终稳便，朝来花酒又淋漓。

昔贤曾共枯骸（语），今日宁求俗子知。

莫嗟狂夫无著述，等闲拈弄尽成诗。

弘治辛亥夏六月三日石翁书于白沙

注：此四首诗其中第一、二、四首载《陈献章集》第461页，题为《雨中偶述，效康节》，个别字与墨迹略有不同。第三首也不见载其他版本的陈白沙诗文集，应为佚诗。

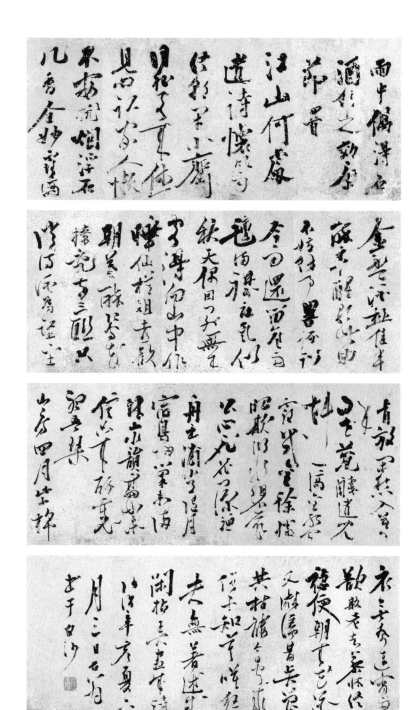

图2-19　陈白沙书《雨中偶述，效康节》诗卷

3. 草书·《种萆麻》诗卷

纸本墨迹，25.3厘米×420厘米。广东省博物馆藏。约弘治四年（1491）陈白沙64岁时书。

释文：

种萆麻
山渠面面拥萆麻，锁尽东风一院花。
江上行人迷指顾，老夫于此炼丹砂。

短檠他夜照书床，一盏萆麻也借光。
老去图书收拾尽，只凭香几对羲皇。

红朵青条摆弄同，人间无地不春风。
莫轻此辈萆麻子，也在先生药圃中。

萆麻得雨绿成畦，如此风光亦老黎。
饭后小庵搜句坐，山禽啼近竹门西。

萆麻绕竹径通云，云里樵歌隔竹闻。
手把长铲种春雨，风光吾与老黎分。

种了萆麻合种瓜，青山周折两三家。
老夫来拘茅茨毕，别种秋风一径花。
公甫

注：此卷诗载《陈献章集》第680—681页，为七言绝句，共六首。无书写年款，观其字体虽然欹侧跳跃，但风格与《雨中偶述，效康节》诗卷相类似，故暂系于弘治四年（1491）所书。

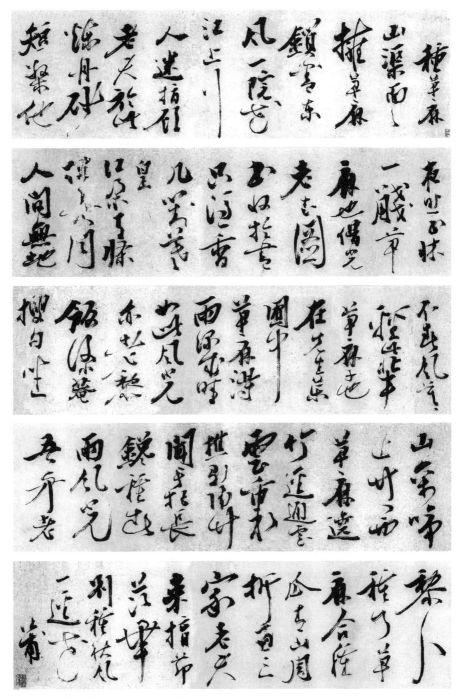

图2-20　陈白沙书《种萆麻》诗卷

4. 行草书·《孟郊审交诗》轴

纸本墨迹，109厘米×34厘米。原中山梁氏真率斋藏，今江门博物馆藏。约弘治四年（1491）陈白沙64岁时书。

释文：

> 种树须择地，恶土变木根。
> 结交若（失）人，中道生谤言。
> 君子芳桂性，春浓寒更繁。
> 小人槿花心，朝在夕不存。
> 莫蹋冬冰坚，中有潜浪翻。
> 惟当金石交，可与贤达论。

> 韩退之撰《柳子厚》云："士穷乃见节义。今夫平居里巷相慕悦，酒食游戏相征逐，诩诩强笑语，以相取下，握手出肺肝相示，指天日涕泣，誓生死不相背负，真若可信。一旦临小利害，仅如毛发比，反眼若不相识。落陷阱不一引手救，（反）挤之，而又下石焉者，皆是也。此宜禽兽夷狄所不忍为，而其人自视以为得计。"愚谓读东野之诗味退之一语则世之定交不可不审矣。

> 公甫书

注： 此轴书孟郊诗《审交》。孟郊（751—814），字东野，唐代诗人。

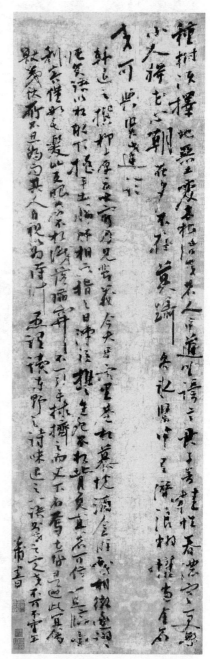

图2-21 陈白沙书《孟郊审交诗》轴

墨迹"春浓寒更繁"句，原诗为"春荣冬更繁"。无书写年款，观其风格与《雨中偶述，效康节》诗卷相类似，故暂系于弘治四年（1491）所书。

5. 行书·《再次玉台呈诸同游》诗卷

纸本墨迹，约32厘米×155厘米；载《书道全集》（台湾大陆书店1989年版）第12卷。弘治四年（1491），陈白沙64岁时书。

释文：

> 再次玉台呈诸同游
> 笑倚长松咏晚台，三三五五共无怀。
> 莫言紫府无人到，都和青春作伴来。
> 鹿洞烟霞归李渤，鹅花湖鸟识东莱。
> 将军夜半还能饮，欲引东溟入酒杯。
> 白沙

小考：《陈献章集》第459页载有题为《玉台，次杨敷韵》诗，文字与此墨迹略同。诗题中杨敷，字荣夫，江西永丰人，初事罗伦。陈郁夫著《陈白沙与湛甘泉学记》（台湾石渠出版公司1986年版）第269页有：弘治四年，"杨敷过白沙，与先生唱和，留数月而返"的记载。又根据弘治九年（1496）吴廷举刊刻本《白沙先生诗近稿》记载，《玉台，次杨敷韵》一诗编年为陈白沙于弘治四年（1491）所作。据此，此诗卷亦应为当年所书。

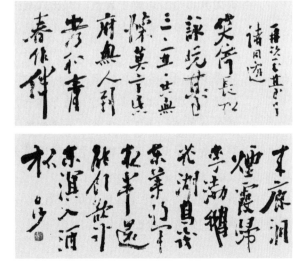

图2-22　陈白沙书《再次玉台呈诸同游》诗卷

6. 草书·《病中咏梅》（九首）诗卷

纸本墨迹，31.5厘米×897.4厘米。美国普林斯顿大学美术馆藏，载《欧美收藏中国书法名迹集》第四卷。弘治四年（1491），陈白沙64岁时书。

释文：

去岁夸身健，寻梅到几山。酒倾崖影尽，衣染露香还。
北斗今何向，南枝半已残。下堂儿女笑，老脚正蹒跚。右一
孤山一片雪，千古独称奇。此外不能到，人间都未知。
正嗟同赏绝，又过半开时。回首西岩下，南枝映北枝。右二
人生如逝水，花发见南枝。对影身犹隔，闻香席不移。
延缘看月久，勃窣下阶迟。坐恐芳时暮，扶衰了一诗。右三
何处梅梢月，流光到枕屏。江山都太极，花草亦平生。
阁冷香难即，窗晴影似横。冻崖妨足蹇，藜杖意高撑。右四
隐几日初下，东岩兴复饶。月高寒自照，花近夜相撩。
浊酒频堪写，清弦岂易调？罗浮在何处，魂梦与逍遥。右五
水陆花何限，梅花太绝尘。如何开眼处，不见赏花人。
北坞风微动，南梢月自真。老夫前席坐，得句不无神。右六
山阁数株梅，山翁手自栽。有花娱我老，无竹避人开。
色映书帏净，香寻墨沼来。庶几吾服女，不作委蒿莱。右七
风月江山外，乾坤草木间。卷帘疏影动，拄颊暗香还。
约伴多为地，吟诗别作坛。终南虽白阁，不恃小庐山。右八
何处花堪忆，江门水背过。满身都着月，一片未随波。
高倚松为盖，清连竹作寮。白鸥衔不去，飞入钓鱼蓑。右九
弘治辛亥腊廿三日石翁书于小庐冈精舍

注：此咏梅诗九首载《陈献章集》第397—398页，题为《病中咏梅》，原诗共有十首，此卷墨迹缺第十首。

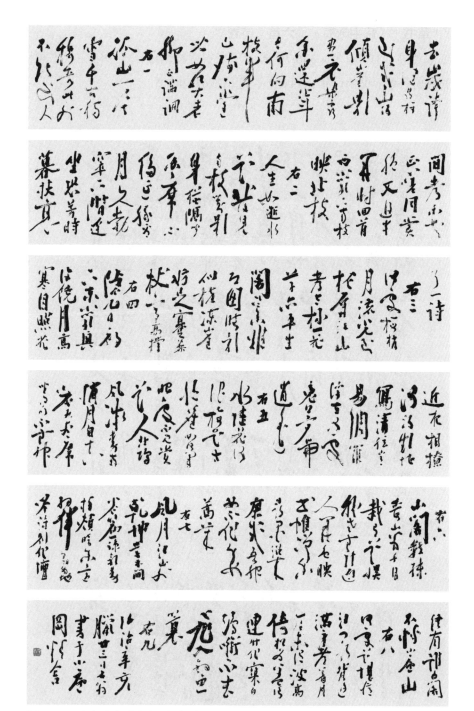

图2-23　陈白沙书《病中咏梅》（九首）诗卷

7. 草书·《病中咏梅》（六首）诗卷

纸本墨迹，31.5厘米×336.7厘米。广东省博物馆藏，《中国古代书画目录》第九册著录。弘治四年（1491），陈白沙64岁时书。

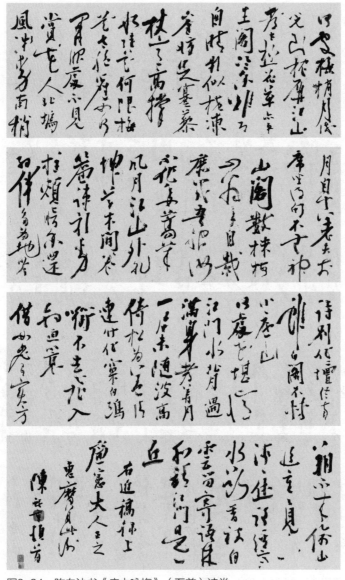

图2-24　陈白沙书《病中咏梅》（五首）诗卷

释文（最后一首及落款）：

借如桃有实，方朔不来偷。山近重重见，（人无）浅浅休。

路经寒水断，香被白云留。寄语林和靖，江门是一丘。

右近稿录上廉宪大人正之，惠历八月此谢！陈献章顿首。

小考：此诗卷书《病中咏梅》（十首）中的六首，墨迹中最后一首为《陈献章集》所载《病中咏梅》（十首）中的第十首。此卷也是茅龙笔所书，风格与美国普林斯顿大学美术馆藏九首卷类同，应为先后所书。

8. 行书·《送刘岳伯》等诗卷

纸本墨迹，27.3厘米×514厘米。上海博物馆藏。载《中国古代书画图目》第二册。弘治五年（1492），陈白沙65岁时书。

释文：

送刘岳伯

尧舜安敢骄，箕山亦非傲。丈夫四海心，岂曰能枯槁。

富贵非我徒，功名为谁好。皇皇东山忧，朝夕不离抱。

千门忽变暝，卷雨风萧萧。草木落长夏，江山非昔朝。

我眠不着枕，秉烛度残宵。欲起问真宰，苍穹一何辽。

次韵送夏进士

春日春风江漾沙，官船不发对山家。

山杯一举山翁醉，笑点青蓁数岸花。

别江门三章赠薛宪长

江上看云独送君，庐山云亦华山云。

解衣半饷云中坐，才出云来路又分。

谁将声色诳盲聋，回首尘埃弊弊中。

万里青天今日送，江门津口一帆风。

图2-25　陈白沙书《送刘岳伯》等诗卷

东南六十县，乃在岭海间。斯民日疲困，盗贼纷相搏。
仁义久不施，别离愁我颜。竿头百尺线，可以系东山。

未别情何如，已别情尤邈。岂无尺素书，远寄天一角。
江门卧烟艇，酒醒蓑衣薄。明月照古松，清风洒孤鹤。
白沙

小考：此诗卷录陈白沙自作诗七首。其中《送刘岳伯》共四首，为墨迹中的前两首和后两首，均为五言古诗，只有最后一首载《陈献章集》第302页，题为《送刘方伯东山先生》，其余三首不见载其他版本陈白沙诗集，或为佚诗。原墨迹中《送刘岳伯》这四首诗应是连在一起的，因为古字画多有重新揭裱，估计是重新揭裱时遇上不懂诗文的装裱工，将诗的顺序调乱了。墨迹中第三首为七言绝句《次韵送夏进士》，诗载《陈献章集》第613页，题为《赠夏进士升》。余下的第四首和第五首也是七言绝句，诗载《陈献章集》第615页，题为《送薛廉宪江门》，原作三首，墨迹题为《别江门三章，赠薛宪长》，说明原作书写亦是三首，可能由于原墨迹日久残缺，重新揭裱后只剩下两首。

根据明人吴廷举于弘治九年（1496）经陈白沙亲自审定刊刻的《白沙先生诗近稿》十卷本（台湾"中央研究院"历史研究所藏本），《赠夏进士升》《送薛廉宪江门》《送刘方伯东山先生》皆编年为陈白沙于弘治五年（1492）所作。故墨迹亦系于这一年所书。

又原西安文物考古研究所藏有陈白沙书《行草诗卷》，其末段亦录有此卷《送刘岳伯》诗的后两首，且字的形态结构、分行布局几乎完全一样，孰真孰假，有待考证。

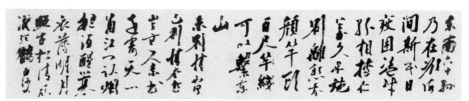

图2-26　原西安文物考古研究所藏陈白沙书《行草诗卷》局部

9. 行书·《书漫笔后》

书迹照片，原书迹情况不详。弘治六年（1493），陈白沙66岁时书。

释文：

> 文章、事业、气节，果皆从涵养中来，三者皆实学也。惟大本不立，徒以三者自命，所成者小，所失者大。虽有闻于世，亦其才之过人耳，志不足称也。学者能审乎此，使心常在内，到见理明后，自然成就得大。
>
> 弘治癸丑夏端午日陈献章书漫笔后

注：此文载《陈献章集》第66页，文字略有不同。弘治癸丑即弘治六年，下同。

10. 草书·《遇雨诗》卷

纸本墨迹，30.5厘米×855厘米（含跋）。简又文（1896—1978，广东新会人）旧藏，现香港中文大学文物馆藏。弘治六年（1493），陈白沙66岁时书。

释文：

> 易菊主偕其侄婿杨和从（注：以上字缺损）子庸信宿白沙，遇雨，偶忆庄定山与予于白马庵夜雨联句云："公来山阁雨，天共主人情。"菊主感叹，再三诵之。予因用旧韵以复。

图2-27　陈白沙书《书漫笔后》

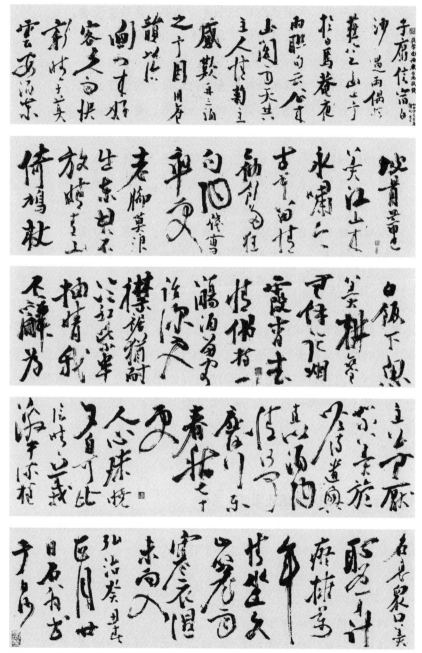

图2-28　陈白沙书《遇雨诗》卷

衡门来好客，久雨快新晴。子美云安酒，东坡骨董羹。
江山成永啸，今古莫留情。劝饮多狂句，陶笺写率更。

老脚莫浪出，东君不放晴。青山倚鸠杖，白饭下鱼羹。
耕凿无余论，烟霞杳去情。偶持一觞酒，留客话深更。

襟裾犹耐冷，红紫半抽晴。我不辞为主，公无厌絮羹。
旋吟诗遣兴，直以酒陶情。何可废行乐，春秋七十更。

人心殊晓夕，自可比阴晴。义激中流柱，名衰众口羹。
耻为一身计，痴拥万年情。坐久山笼雨，寒衣湿未更。
弘治癸丑春正月廿日石翁书于白沙

小考：此卷书五言律诗四首，步成化十九年《白马庵联句》韵。载《陈献章集·陈献章诗文补遗》第696页。《白沙先生遗迹》也刊有新会谭善庆堂所藏与此卷同一内容且字体结构、章法布局如出一辙之图版。两卷对比，所书诗之顺序各不同，谭藏卷之末多"贞节堂"三字。据陈应燿云，其昔年于简又文君处获观此卷，跟着又于谭君家复见大小相同的另一卷。陈应燿认为两卷皆为真迹。

11. 行书·《赠刘宗信还增城》诗碑

砚石质，56.5厘米×70.5厘米，厚10厘米。惠州市龙门县永汉镇马图岗村村民藏。弘治六年（1493），陈白沙66岁时书。

释文：

赠刘宗信还增城四首
夜宿黄云坞，秋登碧玉楼。归时一片石，见月过罗浮。
山到铁桥西，青天乙角低。送君高处望，天与帽檐齐。
菊花笑我前，梅花撩我后。问花花不言，驻楫增江口。

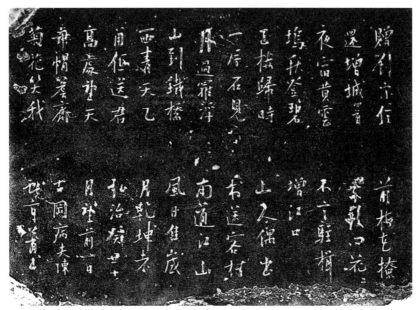

图2-29　陈白沙书《赠刘宗信还增城》诗碑

山人偶出村，送客村南道；江山风日佳，岁月乾坤老。

弘治癸丑十月望前一日古冈病夫陈献章公甫书

小考：此诗载《陈献章集》第523—524页。刘宗信，今龙门县永汉镇马图岗人。明正统年间岁贡生，曾负笈江门拜师陈白沙。当时龙门尚未设县，马图岗属增城管辖。此四首诗为刘宗信于弘治六年（1493）十月回乡前陈白沙书赠，墨迹应为横卷，后来刻石时依石分刻为上、下两截。在书此墨迹之前刘宗信还谒请陈白沙为其撰书了《增城刘氏祠堂记》，文见《陈献章集》第43页。今《增城刘氏祠堂记》碑仍存，现存放于龙门县永汉镇马图岗村文化室。

12. 行草书·《再拜江门》诗卷

纸本墨迹，24.5厘米×125厘米。北京故宫博物院藏。弘治六年（1493），陈白沙66岁时书。

释文：

再拜江门问己言，老夫于此尚茫然。

旧书看破百千卷，古曲弹终一两弦。

习气交攻良自苦，天机闲动为谁宣。

眼中故旧如君少，不见于今是几年。

弘治癸丑冬至前二日石翁在贞节堂书

注： 此诗不见载于各版本陈白沙诗文集，为佚诗。

图2-30　陈白沙书《再拜江门》诗卷

13. 行草书·《读评事文》诗卷

纸本墨迹，原由册页揭裱而成，尺寸不详。始载于《白沙先生遗迹》，佚名藏。弘治六年（1493），陈白沙66岁时书。

释文：

> 两日前茂卿书至读评事文三首
>
> 著论必无同，乾坤孰此容。人扶周孔教，用世且无功。
>
> 一囊包宇宙，到手问纲常。所以东坡老，嘐嘐薄武王。
>
> 不薄论交意，因书稍稍知。还将天下眼，照破老夫痴。
>
> 白沙此稿奉寄茂卿　聊以代一简　章拜

小考：此诗载《陈献章集》第523页，题为《读李评事承芳文》。李承芳，字茂卿，陈白沙门人李承箕之兄，弘治三年（1490）进士，官大理寺评事。根据弘治九年（1496）吴廷举刊刻本《白沙先生诗近稿》，《读李评事承芳文》编年为陈白沙于弘治六年（1493）所作，故墨迹亦系于这一年所书。

图2-31　陈白沙书《读评事文》诗卷

14．行书·《肇庆城隍庙记》碑

砚石质，150厘米×90厘米，厚15厘米；左下角缺损，碑刻原有371字（包括碑题、落款），因缺损现只有328字，字径3—4.5厘米。现存于肇庆七星岩水月宫。弘治七年（1494），陈白沙67岁时书。

释文：

肇庆城隍庙记

端阳城隍庙在刺史堂之西，岁久就弊。弘治癸丑冬，郡守黄侯撤而新之，命生员陈冕来征记。侯，丰城人，名琥。予曩从吴聘君游，往来剑水，尝一宿其家。自侯来守端阳七年，于兹愈相倾慕，安能已于言耶？

今天下府州县，有城廓沟池，有山川社稷，有神主之而皆统其祭者，谓之城隍。神，制也，不侯言矣，然神之在天下，其间以至显称者，非以其权欤！夫聪明正直之谓神，威福予夺之谓权。人亦神也，权之在人，犹其在神也。是二者有相消长盛衰之理焉。人能致一郡之和，下无干纪之民，无所用权；如或水旱相仍，疾疠间作，民日汹汹，以干鬼神之谴怒，权之用始不穷矣。

夫天下未有不须权以治者也。神有祸福，人有赏罚。失于此，得于彼，神其无以祸福代赏罚哉！鬼道显，人道晦，古今有识所忧也。中庸曰："致中和，天地位焉，万物育焉。"说者谓吾之心正，天地之心亦正；吾之气顺，天地之气亦顺。呜呼，孰能信斯言之不诬也

图2-32　陈白沙书《肇庆城隍庙记》碑局部

哉！侯治端阳，民畏而爱之，盖有志者也，故专以其大者告之，余皆在所略。

　　弘治七年岁次甲寅夏六月古冈病夫陈献章记并书

小考： 此文载《陈献章集》第35—36页，题作《肇庆府城隍庙记》。为陈白沙弟子陈冕受肇庆郡守黄琥之托，请陈白沙前往肇庆为其新修建的城隍庙撰写的碑记。《肇庆城隍庙记》碑原立于肇庆城隍庙，民国时期，肇庆城墙内的城隍庙被毁，《肇庆城隍庙记》碑幸存，抗日战争时期被移至肇庆龙顶岗。1962年移竖于七星岩南华亭，最后才移置七星岩水月宫保存。

15. 行书·《跋清献崔公题剑阁词》碑

砚石质，120厘米×64.5厘米。现存佛山市南海区崔氏后人家中。弘治七年（1494），陈白沙67岁时书。

释文：

　　万里云间戍，立马剑门关。乱山极目无际，直北是长安。人苦百年涂炭，鬼哭三边烽镝，天道久应还。手写留屯奏，炯炯寸心丹。

　　对青灯，搔白发，漏声残。老来勋业未就，妨却一身闲。梅岭绿阴青子，蒲涧清泉白石，怪我旧盟寒。烽火平安夜，归梦到家山。

　　右调《水调歌头》，吾乡先辈菊坡先生、宋丞相清献崔公镇蜀时题剑阁，即此词也。囊梦拜公，坐我于床，与语平生，仕止久速偶及之。仰视公颜色可亲，一步趋间，不知其已翱翔于蓬莱道山之上，欲从之上下而无由。因请公手书。公欣然命具纸笔。

　　呜呼，古今幽明一理，人之所见则有同异，感而通之，其梦也耶？其非梦也耶？今书遗其后七世孙同寿云。

　　弘治甲寅冬十月白沙陈献章识

小考： 此碑为陈白沙书崔与之《水调歌头·题剑阁》词及跋文，载《陈献章集》第62页。崔与之（1158—1240），字正子，号菊坡；增城崔氏四

世祖。南宋名臣、诗人。其去世后朝廷赐谥号"清献"，后世称之"清献公"。据说，弘治七年，崔氏二十一世后人主持第六次修编族谱，陈白沙应邀出席，席中以茅龙笔书写了崔与之的《水调歌头·题剑阁》词并题跋赠予崔氏后人。该碑刻原藏于今南海桂城三山西江村清献崔公祠内，祠被毁于20世纪60年代，碑刻由崔氏后人保存。

图2-33　陈白沙书《跋清献崔公题剑阁词》碑

16. 草书·《晓枕再和》诗轴

纸本墨迹，154.6厘米×66.5厘米。始载于《白沙先生遗迹》，台湾著名收藏家侯或华（1904—1994，广东鹤山人）旧藏。弘治九年（1496），陈白沙69岁时书。

释文：

半生老黄石，引望空白云。无人知感激，为我尽殷勤。
何处寻吾契，名山访道君。洞门三十六，步步声相闻。

公甫

小考： 此诗载《陈献章集》第386页，为《晓枕再和》二首之一，个别文字与墨迹略不同。陈白沙作有"晓枕"诗多首，用韵均与《晓枕再和》二首相同，应为先后所作。其中《晓枕，示湛雨、龚曰高》二首（见《陈献章集》第385页），诗题"湛雨、龚曰高"皆陈白沙弟子，湛雨（即湛若水，字民泽）乃弘治七年（1494）从学陈白沙，因此陈白沙这些"晓枕"诗当作于弘治七年之后。又陈白沙于弘治九年二月《与林郡博（四）》（见《陈献章集》第215页）信中言及"李世卿自嘉鱼来，与湛民泽往游罗浮，今殆一月矣"，而《晓枕，示湛雨、龚曰高》诗中也咏及罗浮，据此可知，"晓枕"诗当作于弘治九年，此《晓枕再和》墨迹亦当同时所书。

图2-34　陈白沙书《晓枕再和》诗轴

17. 草书·《赛兰》诗轴

纸本墨迹，151.7厘米×61.4厘米。《中国历代书画图目》第六册载录，苏州博物馆藏。弘治九年（1496），陈白沙69岁时书。

释文：

> 山花艳艳缀疏旁，君爱深红爱浅黄？
> 楚客见之挥不去，向人说是赛兰香。
>
> 赛兰四首　公甫

小考：此诗轴所书诗载《陈献章集》第582页，为《赛兰花开》四首之一。落款署"赛兰四首"，可见墨迹原为四屏，佚失三屏。陈白沙诗中提及"楚客"者多首，其中有《赠李世卿》（三首之一）曰："楚客复归楚，青山此送君。往来十年破，精力半生分。着意当时见，留情异代闻。若非真有见，何处谢浮云。"（见《陈献章集》第384页），《与世卿闲谈兼呈李宪副》有诗句："露饮秋兰分楚客，诗连石鼎对弥明"（见《陈献章集》第441页），《与世卿同游厓山作》有诗句"楚客傍观嘿无说，肝肠里有三公铁"（见《陈献章集》第322页）。可见"楚

图2-35　陈白沙书《赛兰》诗轴

客"当指李世卿。李世卿（1452—1505），名承箕，湖北嘉鱼人，于弘治元年（1488）从学陈白沙，至弘治十年（1497）间曾先后多次来江门谒见老师。陈白沙写与李世卿有关的诗甚多，其中称之"楚客"者仅见于弘治九年（1496）以后所作诸诗。弘治八年（1495）冬，李承箕又一次来江门，至弘治十年春二月始返嘉鱼。上述《赠李世卿》为弘治十年春李承箕返嘉鱼前陈白沙赠别李世卿之作。因此，《赛兰花开》四首应为弘治九年所作，其墨迹诗轴亦应为同年所书。

18. 草书 · 《题沈氏所藏文公真迹卷》

纸本墨迹，尺寸不详。北京故宫博物院藏。弘治十年（1497），陈白沙70岁时书。

释文：

题沈氏所藏文公真迹卷

张宣公城南杂咏二十首，考亭朱子为和之。杨铁崖评其诗谓："宣公有古风人思致。"于考亭则惟曰："文公之辞不敢评。"其信然耶，抑别有所指，不欲尽发之耶？昔之论诗者曰："诗有别材，非关书也；诗有别趣，非关理也。"又曰："如羚羊挂角，无迹可寻。"夫诗必如是，然后可以言妙。近代之诗，远宗唐，近法宋。非唐非宋，名曰"俗作"。后生溺于见闻，不可告语。安得铁崖生并世，吾且叩之，其亦有以复我耶？铁崖补书宣公诗与文公真迹并藏，沈氏者宪公书来，俾予题。予既未及

图2-36　陈白沙书《题沈氏所藏文公真迹卷》

见，因附论铁崖之后如此云。

　　弘治丁巳夏四月九日白沙陈献章书于碧玉楼

注： 此文载《陈献章集》第66页，题为《跋沈氏新藏考亭真迹卷后》，载文与墨迹有多处不同。弘治丁巳即弘治十年（1497）。

19. 行书·《忍字赞》木刻

木质，179厘米×35厘米。江门市博物馆藏。弘治十年（1497），陈白沙70岁时书。
释文：

　　忍

　　七情之发，惟怒为遽。众逆之加，惟忍为是。绝情实难，处逆非易。当怒火炎，以忍水制。忍之又忍。愈忍愈励。过一百忍，为张公艺。不乱大谋，其乃有济。如其不忍，倾败立至。

　　弘治丁巳夏五月石翁书

小考： 此文载《陈献章集》第81—82页，题为《忍字赞》。清道光二十年（1840）新会知县林星章主修的《新会县志》卷九有"潘陞，字与登，邑城人，家藏陈白沙手书《忍赞》，奉为居家法"的记载，未知是否同一书迹。

图2-37　陈白沙书《忍字赞》木刻

20. 行书·《永恃堂记》碑

碑石佚，广州孙中山文献馆藏有拓片剪裱本。弘治十二年（1499），陈白沙72岁时书。

释文（略）。

小考： 此碑文不见载于各版本的陈白沙诗文集。清光绪十九年（1893）由新宁县县令何福海主修的《新宁县志》第17卷《金石略》第371—372页载有《永恃堂记》全文，文前署："翰林院国史检讨陈献章撰书"，文后署："弘治十二年己未夏五月望日"，证实《永恃堂记》为陈白沙撰书无疑。而陈白沙弟子李承箕的诗文集里却又有内容、文句与《新宁县志》所刊《永恃堂记》大致相同的《世恃堂记》。由此看来，《永恃堂记》应是先由李承箕撰初稿，再由陈白沙修改定稿并书写的。又根据《永恃堂记》文后"碑在文

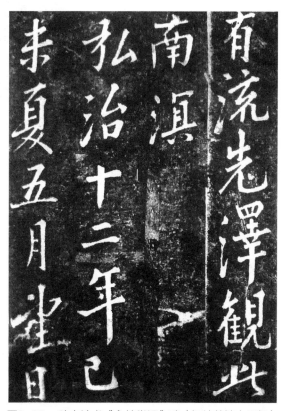

图2-38　陈白沙书《永恃堂记》碑（拓片剪裱本局部）

章都伍氏祠"的说明，可知道清代光绪年间
该碑刻尚存。

上述新宁县及其文章都，过去为新会县
域地，位于新会县西南部。明弘治十二年
（1499），由新会县分出建新宁县（民国时
期因全国有多个新宁县而更名为台山县）。
笔者曾前往原属文章都的多个乡镇，访寻
《永恃堂记》碑刻，未果。

21. 行草书·《题邝筠巢》诗轴

纸本墨迹，156厘米×32厘米。江门市博
物馆藏。弘治十二年（1499），陈白沙72岁
时书。

释文：

> 手把扶溪卷，口咏筠巢诗。白头心
> 折处，碧玉梦醒时。梦将人代远，心与
> 此君期。想见千林暮，还同一鹤栖。
>
> 弘治己未夏六月五日，白沙陈献章
> 为九十一翁邝筠巢题

注：此诗载《陈献章集》第392页，题为
《题筠巢卷》，诗文与墨迹略有不同。弘治
己未即弘治十二年（1499）。

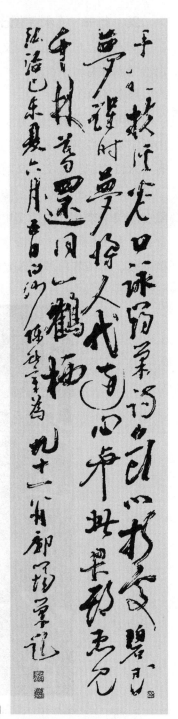

图2-39　陈白沙书《题邝筠巢》诗轴

22. 草书·《心贺》诗卷

纸本墨迹，24厘米×594厘米（含卷首诗序）。原陈垣藏，后入北京故宫博物院。弘治十二年（1499），陈白沙72岁时书。

释文：

心贺

夷秋犯中国，妻妾凌夫君。此风何可长，此恨何由申？

仲尼忧万世，作经因感麟。往者宋元间，适逢大运屯。

仰天泣者谁，屈指张陆文。临事诚已疏，哀歌竟云云。

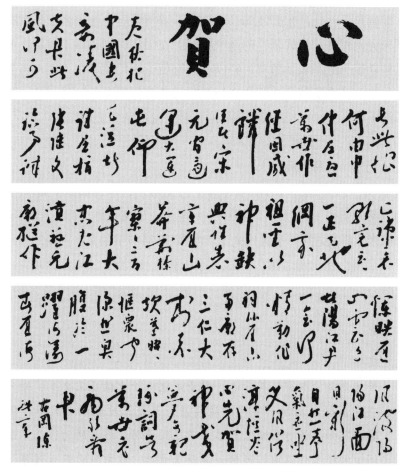

图2-40　陈白沙书《心贺》诗卷

一正天地纲，我祖圣以神。缺典谁表章，厓山莽荆榛。
寥寥二百年，大忠起江濆。慈元庙继作，烂映厓山云。
近者阳江尹，一念何精勤！作祠比厓山，两庙存三仁。
大封赤坎墓，昭昭愜众闻。深悲鱼腹冷，一跃海门春。
厓海风波隔，阳江面目新。自然声气应，坐使风俗淳。
短卷心先贺，神交梦每亲。琢词告万世，老病敢辞君。

古冈陈献章

小考：此诗载《陈献章集》第308—309页，题为《寄贺柯明府》。"柯明府"即柯昌，时任广东阳江知县。陈白沙对柯明府为南宋名臣张世杰（南宋末期宋元两军厓门海战牺牲的南宋将领）在阳江建祠封墓（封墓：增修坟墓，以旌功勋）之举表示赞赏，特以此诗寄贺。明代黄淳在《厓山志》中有"弘治已未，新会陈献章告阳江令柯昌封其墓，作诗谢之"的记载。弘治已未即弘治十二年（1499），根据黄淳的记载，诗卷当书于此年。

23. 行书·《慈元庙碑》

砚石质，193厘米×107厘米（顶部呈弧形），厚20厘米；碑额横排一行，为"慈元庙碑"4个大字，字径9—10厘米；碑文直排19行，凡606字，字径3—6厘米。碑文之后，有其门人湛若水撰书的115字跋文，字径2—3厘米。原立于新会崖山慈元庙，现立于崖山祠古碑廊。弘治十二年（1499），陈白沙72岁时书。

释文：

慈元庙碑

世道升降，人有任其责者，君臣是也。予少读《宋史》，惜宋之君臣，当其盛时，无精一学问以诚其身，无先王政教以新天下，化本不立，时措莫知。虽有程明道兄弟，不见用于时。迹其所为，高不过汉、唐之间，仰视三代以前"师传一尊而王业盛，畋亩既出而世道亨"之君臣何如也。

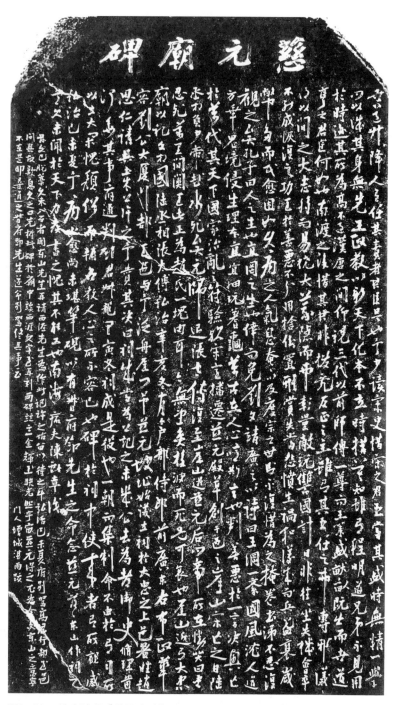

图2-41　陈白沙书《慈元庙碑》

南渡之后，惜其君非拨乱反正之主，虽有其臣，任之弗专，邪议得以间之。大志弱而易挠，大义隐而弗彰，量敌玩仇，国计日非，往往坐失机会，卒不能成恢复之功。至于善恶不分，用舍倒置，刑赏失当，怨愤生祸。和议成而兵益衰，岁币多而民愈困，如久病之人，气息奄奄。以及度宗之世，则不复惜，为之掩卷出涕，不忍复观之矣。孔子曰："人之生也直，罔之生也幸而免。"刘文靖广之以诗曰："王纲一紊国风沉，人道方乖鬼境侵。生理本直宜细玩，蓍龟万古在人心。"噫，斯言也，判善恶于一言，决兴亡于万代，其天下国家治乱之符验欤!

宋室播迁，慈元殿草创于邑之崖山。宋亡之日，陆丞相负少帝赴水死矣。元师退，张太傅复至崖山，遇慈元后，问帝所在，恸哭曰："吾忍死，万里间关至此，正为赵氏一块肉耳，今无望矣。"投波而死，是可哀也。崖山近有大忠庙，以祀文相国、陆丞相、张太傅。

弘治辛亥冬十月，今户部侍郎、前广东右布政华容刘公大厦行部至邑，与予泛舟崖门，吊慈元故址，始议立祠于大忠之上。邑著姓赵思仁请具土木，公许之。予赞其决曰："祠成当为公记之。"未几，公去为都御史，修理黄河，委其事府通判顾君叔龙。甲寅冬，祠成。是役也，一朝而集，制命不由于有司，所以立大闲、愧颓俗而辅名教，人心之所以不容已也。碑于祠中，使来者有所观感。

弘治己未夏，予病小愈，尚未堪笔砚，以有督府邓先生之命，念慈元落落，东山作祠之意，久未闻于天下，力疾书之，愧其不能工也。南海病夫陈献章识

（湛若水跋文略）

小考：此文载《陈献章集》第49—50页，题为《慈元庙记》。慈元庙为明成化至嘉靖年间为纪念南宋政权覆亡在新会崖山兴建的祠庙之一，由陈白沙与广东右布政使刘大夏于弘治四年（1491）倡建，弘治七年（1494）建成。慈元庙建成后，陈白沙便撰写了《慈元庙记》。而《慈元庙碑》是陈白沙在慈元庙建成五年后，于弘治十二年（1499）书写的。1939年，新会沦陷，日军侵占古井官冲，崖山的祠、庙等古迹被炸成废墟，《慈元庙碑》等

碑刻幸存，现立于新会宋元崖门海战文化旅游区内的崖山祠古碑廊中。

24. 行书·《寄平江总戎》诗卷

纸本墨迹，25.5厘米×301厘米（含卷末跋文）。2009年西泠印社春季艺术品拍卖会（中国书画古代作品专场）拍卖品。弘治十二年（1499），陈白沙72岁时书。

释文：

自知不是乖崖老，合停希夷一处眠。

右《寄鲁方伯千之》

信息连朝好是真，野夫何敢与朝绅。公归阙下称元老，我忆淮阳是

图2-42 陈白沙书《寄平江总戎》诗卷

故人。每惜洪钟收响疾，共看强弩发机新。三边此日思韩范，为翦胡邹
息塞尘。

　　寄上平江总戎

　　小考：此卷所书诗不见载陈白沙各版本诗文集，应为佚诗。前一首诗
《寄鲁方伯千之》不全，只得最后两句，说明此卷书迹不全。后一首诗落款
中的"平江总戎"为成化年间镇守淮阳将领陈锐。成化十八年（1482），陈
白沙应召赴京，次年二月，途经淮阳。张诩在《白沙先生行状》中记曰：
"道出淮阳，总戎平江伯陈某往复差官具人船护送，极其礼意之隆。"陈白
沙晚年写有一首诗追忆此事。题记云："某昔过淮见平江总戎，礼遇甚至。
都阃王侯厥配陈氏，于平江总戎戚也，一日过予白沙，相与道旧。平江今为
天下兵马元帅，相去万里，无由幸会。虽隐显殊途，然于公之旧德未尝一日
忘也。因事赋诗，托侯为达之。"诗云："不见平江十七秋，春风秋月梦何
悠？病中忽见东床面，却忆淮南是旧游。"（见《陈献章集》第634页）根据
诗中所说"不见平江十七秋"推算，这首诗当作于弘治十二年（1499）末。
又根据题记所说，当时有一位姓陈的将帅（是平江总戎的亲戚）来访，陈白
沙于是写了这首诗托他转给平江总戎，以表示感恩与怀念。据此，此诗卷亦
是同时所书一并托其转给平江总戎的。此诗卷墨迹或许是陈白沙传世书迹中
的"绝笔"之作。

　　以上是陈白沙从弘治四年（1491）至去世前所书传世的主要茅龙笔书迹。
　　当陈白沙人生最后十年的一件件茅龙笔书法作品呈现在我们面前，我们
可以感受到，陈白沙的书法艺术已进入了一个至高的境界。
　　其于弘治四年（1491）64岁时书写的《雨中偶述，效康节》诗卷，其风格
与米芾早期书风相近。陈白沙过去写米芾字，由于多受法度的掣肘，运笔过程
中不时显出不够自由的斧痕，而此卷用笔之纵敛有度，结体之转折盘绕，行气
之酣畅淋漓，全是平和心意之流露，是他以写心为主导的审美理想的体现。
　　弘治六年（1493）66岁时所书的《遇雨诗》卷，作者纯任自然的意趣在
作品的笔法、结体、章法中明显流露。麦华三早年在《岭南书法丛谭》一文

中评其曰："笔势险绝，如惊蛇投水，笔力横绝，如渴骥奔泉。其峭劲似率更；其轩昂似北海；其豪放又似怀素也。"

《种草麻》诗卷，是一组反映陈白沙乡间生活的充满自然乐趣的七言绝句。其书法用笔无羁束，结体无局限，章法无安排，有如鸢飞鱼跃，自然之意态表现了作者晚年闲适自在，不受拘束的洒脱情怀。卷中茅龙笔的挥洒最为出色，既有重笔浓墨，又有干笔轻擦，重笔处显凝重，干笔处不枯峭。陈永正评其曰："用笔看来枯峭，而枯中带润，笔笔似断，笔笔皆连，飞白处尤见精彩。"

而书于弘治十年（1497）陈白沙70岁时的《题沈氏所藏文公真迹卷》，则是另一种风貌。初看时，茅龙笔粗悍的笔锋所形成的线条，有如粗头乱服，纵横狼藉；但细看又觉得韵味无穷，结体、章法等书法的要素，已化作一种气韵，流淌其中。在他那粗糙得几近笨拙的用笔中，足可见其晚年书法意趣重于法度的审美追求。

陈白沙晚年传世的茅龙笔碑刻作品有多件，书法也极其精彩。其中《肇庆城隍庙记碑》是他晚年以茅龙笔写欧体行楷书的代表作，比早年同是以茅龙笔写欧体行楷书的《戒石铭》更有灵气，欧字用笔挺健、结体峻峭的特点更见突出。有论者认为，此碑自欧出而脱欧之严谨，用茅龙笔随意挥洒，自出机杼，有法破法，法意具备，堪称佳作。

另一碑刻《慈元庙碑》书于弘治十二年（1499），是他去世前一年所书。其时陈白沙72岁，书法功力深厚，茅龙笔的运用已达到臻于至善的境地。正如陈永正所评："全篇如一交响乐章，千变万化，而最终归于'熙熙穆穆'之境，无一笔不合乎法度，亦无一笔为法度所拘束，笔力横肆，却不显得狂野，气势雄奇，而又不乏温厚……"无愧为陈白沙晚年茅龙笔书法的经典之作也。

清代著名文艺理论家刘熙载在他的书学名著《书概》中说："书，如也。如其学，如其才，如其志，总之曰如其人而已。"这句话，用来归结陈白沙晚年的书法艺术最为恰当。确实，陈白沙晚年的茅龙笔书法风格，凝聚了他以写心为主的审美理想，也凝聚了他宁静淡泊的人格气质和广博精深的学识修养。

四、气雄力厚的榜书

所谓"榜书",即擘窠书,小者二三十厘米见方,大则盈尺或更大。大于50厘米的字用一般动物毛笔书写是难以胜任的,故凡写特别大的擘窠书多以特制的大笔为之。

著名书法家麦华三(1907—1986)在20世纪30年代所著《岭南书法丛谭》中论及榜书时指出:"吾粤榜书先进,首推陈白沙先生。笔走茅龙,气雄力厚。"而早在清康熙年间,粤人屈大均在所作《广东新语》卷十三《艺语·白沙书》中写道:"白沙晚年用茅笔,奇气千万丈,峭削槎枒,自成一家,其缚秃管作擘窠大书尤奇。"可见陈白沙的茅龙笔榜书,早已为世人所重。

陈白沙的茅龙笔榜书有两类。第一类为诗文书法中的擘窠书,如本章中《敬义》碑、《忍字赞》木刻之"忍"字、《心贺》诗卷卷首的"心贺"二字等,在此不再重复介绍。第二类为匾额类,包括石刻匾额和木刻匾额。这类匾额见于文献记载的有不少,但大多没能传世。现将所能收集到的传世的陈白沙茅龙笔书匾额分述如下。

1."诗书世泽"匾额

广东省广州市番禺区沙湾何氏大宗祠仪门(牌坊)匾额。花岗岩石质,阳刻,字径约50厘米;落款署"翰林国史检讨古冈陈献章题"。番禺沙湾何

图2-43 陈白沙书"诗书世泽"匾额

氏大宗祠始建于元代,元末毁于兵燹,之后明、清两代多次重建和重修。匾额书迹是在明成化二十年(1484)新建牌坊时,何氏第十一世孙何宗濂(陈白沙弟子)请陈白沙书写的,时年陈白沙57岁。现牌坊石刻匾额为清康熙

五十五年（1716）重修时复制重刻。据说初建仪门的两旁还悬有木刻对联一副："阴德远从宗祖种；心田留与子孙耕。"也是陈白沙手书，已佚。

2."留耕堂"匾额

广东省广州市番禺沙湾何氏大宗祠第五进（后寝）匾额。木质，约80厘米×320厘米；落款署"翰林国史检讨古冈陈献章书"。应为与《诗书世泽》匾额同时书写。上图为后来复制重刻的《留耕堂》匾额，悬挂于何氏大宗祠后寝梁间；下图为保存的清康熙年间重修时刻制的木匾额。

图2-44　陈白沙书"留耕堂"匾额

3."心池"石匾

砚石质，45厘米×73厘米。现镶于江门市江海区南山村伍公祠左侧外墙壁上。相传明弘治元年（1488）间，村里人在南山乡今伍公祠附近约1米深的地下发现数块球状大石，形呈"心"字，并有清泉暗溢，于是在其间筑一半圆形水池，陈白沙为其题"心池"二字，刻石镶于池中；后又在旁边建一亭，名曰"洗心亭"。后来，心池与洗心亭被毁，"心池"石刻幸存。

图2-45　陈白沙书"心池"石匾

4. "梅间伍公祠"匾额

广东省江门市江海区麦园村梅间伍公祠大门匾额。花岗岩石质，68厘米×318厘米，字径约50厘米；落款署"陈献章书"。书写年份待考。

图2-46 陈白沙书"梅间伍公祠"匾额

5. "敦本堂"匾额

广东省江门市蓬江区潮连卢氏宗祠中堂匾额。木质，约80厘米×265厘米；落款署"白沙陈献章"。据1947年版《潮连乡志》及《卢氏宗祠丙戌重修碑记》等有关记载，潮连卢氏宗祠于明成化二十三年（1487）首建中堂，弘治七年（1494）增建头门，正德三年（1508）由其十世东华公（陈白沙弟子）再建后座而成，其时陈白沙为中堂题额曰"敦本堂"。又据1947年版《新会潮连卢边卢氏族谱》记载，潮连卢氏宗祠建成后曾于明万历三十七年（1609）由新会知县王命璿（璇）题额曰"成安堂"，清乾隆三十年（1765）由翰林院侍读学士卢文弨题额曰"德名堂"。但仔细分析，上述有关记载却有纰漏，存疑。其一：东华公建祠时的明正德三年（1508），陈白

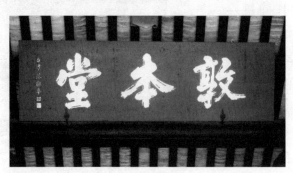

图2-47 陈白沙书"敦本堂"匾额

沙已去世多年，岂可题额？其二：明万历三十七年（1609）王命璿任新会知县时，明神宗皇帝已下旨准陈白沙从祀孔庙，此时如已有陈白沙题额，王命璿岂敢僭越再题？经进一步了解，证实此"敦本堂"匾额为2006年（丙戌）重修潮连卢氏宗祠时集陈白沙字刻制的。

6. "仁大堂"匾额

广东省江门市蓬江区荷塘勉斋容公祠二进大堂匾额。木质，尺寸不详；落款署"陈献章书"。荷塘勉斋容公祠始建于清代，但为何有明代陈白沙书写的匾额，未及考证。

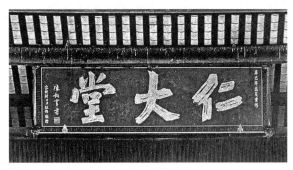

图2-48　陈白沙书"仁大堂"匾额

7. "丁氏祠堂"匾额

广东省东莞市东坑镇丁屋村丁氏祠堂大门匾额。木质，尺寸不详；落款署"翰林国史检讨古冈陈献章书"。丁屋村的丁氏祠堂始建于明景泰年间，清光绪九年（1883）重修，现存良好。丁氏祠堂与陈白沙有何渊源，未及考证。

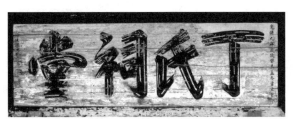

图2-49　陈白沙书"丁氏祠堂"匾额

8. "清献崔公祠"匾额

广东省清远市佛冈县水头镇丰联村清献崔公祠匾额。木质，尺寸不详；落款署"后学白沙陈献章拜书"。佛冈县丰联村的清献崔公祠始建于明代，为当地崔氏后人为纪念南宋名臣崔与之而建。崔与之为增城崔氏四世祖，去世后朝廷赐谥号"清献"。其后人从增城迁居省内各地，广建祠堂以祀。据说"清献崔公祠"书迹为弘治年间崔氏后裔请陈白沙书写的。

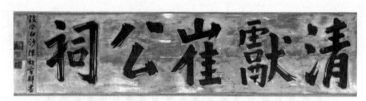

图2-50　陈白沙书"清献崔公祠"匾额

9. "风采楼"匾额

广东省韶关市风采楼圆拱门匾额。汉白玉石质，每字一石，每石100厘米×100厘米；落款署"弘治十年，后学陈献章书"。风采楼始建于明弘治十年（1497），是当时韶州知府钱镛为纪念北宋名臣余靖而兴建的。兴建风采楼时，余靖十八世孙余英专程前来请陈白沙为风采楼题额和撰书《韶州风采楼记》。之后风采楼屡经重修，1933年重建。现风采楼匾额为1933年重建时复制重刻的。《韶州风采楼记》碑已毁，有拓本流传。

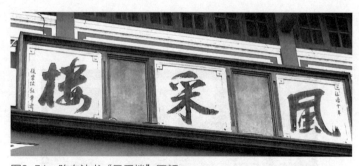

图2-51　陈白沙书"风采楼"匾额

10. "陈氏大宗祠"匾额

广东省佛山市三水区白坭镇祠巷村陈氏大宗祠匾额。花岗岩石质，尺寸不详；落款署"白沙献章拜书"。据说"陈氏大宗祠"匾额是当地陈氏族人陈冕（陈白沙弟子）请老师书写的，而祠巷村陈氏大宗祠是明正德六年（1511）才建造的，当时陈白沙已去世，如果匾额确是陈白沙书写的，那么书写该匾额时应在弘治十三年（1500）其去世之前的几年间。

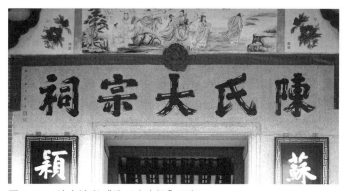

图2-52　陈白沙书"陈氏大宗祠"匾额

第三章
茅龙笔书法代有传人

由于陈白沙的茅龙笔书法具有鲜明的个性，因此其书法在当时产生过重大的影响。明清两代，广东乃至福建、江西、湖南、浙江、江苏和安徽等地，都有不少仿效陈白沙使用茅龙笔的书家，说明了陈白沙去世后其茅龙笔书法影响和传播之广泛。他们或直接、或间接得到陈白沙的茅龙笔，有的着意传承，有的偶然涉猎，为陈白沙茅龙笔书法的传播起到了推动作用。现择其主要书家列举如下。

一、弟子中的善书者

湛若水

陈白沙的衣钵传人湛若水是陈白沙茅龙笔书法的主要传人。

湛若水（1466—1560），字元明，号甘泉。广东增城人。弘治十八年（1505）进士，历官南京礼部、吏部、兵部尚书。是明代哲学家、教育家、书法家。学识渊博，著述丰富。

湛若水对于书法的见解来源于陈白沙，其诗《与郑孔新》云：

孔新爱我字，字者心之画。心苟有神妙，不画亦自得。由画以得心，立造神妙域。氤氲初沐时，太和朱鸟迹。吾欲斩茅根，同子坐端默。

又他为学生制定的《大科训规》云：

> 初学习字，便学运笔以调习此心；习文便要澄思以蕴藉此心。久之，文字与心混合，内外皆妙。
>
> 学者习字，宋人不如唐人，唐人不如晋人，盖渐近自然耳。见舞剑器而悟笔法，实有此理。

他在《白沙子古诗教解》中，对陈白沙《观自作茅笔书》一诗作出极其精辟的评述。其中说：

> 神，谓心之神，即志也。志者，气之帅，故神往则气随而往。神气相得，氤氲太和，如初沐之时。此先生作草书以寓学也。

可见湛若水强调书法要得之于心，贵乎自然，这与陈白沙的书法思想是一脉相承的。

湛若水还为陈白沙的多件书法题跋，借此宣扬先师陈白沙的书法艺术。见于典籍者有《跋周氏家藏先师石翁初年墨迹后》《跋李味泉家藏石翁手帖后》《跋程生所藏白沙先生真迹后》等。见于书迹者有弘治十二年（1499）夏跋陈白沙《慈元庙碑》115字（该碑刻今立于江门市新会区崖山祠古碑廊中），以及嘉靖二十一年（1542）七月二十四日为陈白沙书浴日亭诗碑的题跋100多字（该碑刻今立于广州南海神庙浴日亭）。

湛若水传世书迹以茅龙笔为之者多件，其中有广东省博物馆藏的草书《咏芙蓉》诗轴、广州艺术博物院藏的草书《甘泉洞》诗轴，以

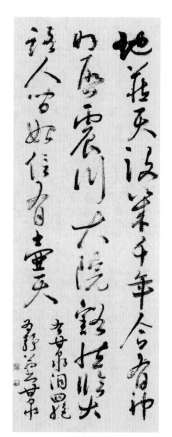

图3-1 湛若水书《甘泉洞》诗轴

119

及香港北山堂藏的《入罗浮黄龙洞天华精舍》诗轴等，尽管其茅龙笔书法未能达到陈白沙之境，但飞白处可见白沙神韵。

李承箕

李承箕（1452—1505），字世卿，自号大厓居士。湖北嘉鱼人。李承箕年少好学，但不喜科举，弘治元年（1488）从学陈白沙。

李承箕喜吟咏，工草书，放情诗酒。典籍关于李承箕书法方面的记载很少，其中明王鏊有记述云："客至相与剧饮赋诗，醉起书之，札草濡墨，斜斜整整，无不如意"。此外亦有称其"书法酷似白沙"的记述。李承箕从学期间，陈白沙有《与廷实看李世卿题竹》诗云："来看竹上旧题名，已有清风挹世卿。天矫龙蛇不堪捕，安知不是野狐精。"可见陈白沙对其草书的评价较高。但李承箕书迹未见有传世，对其书法难以作进一步地阐述。

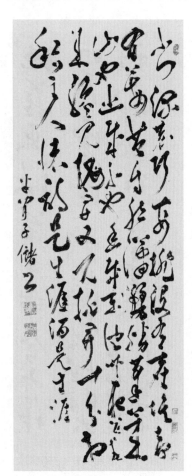

图3-2　梁储书诗轴

梁储

梁储（1451—1527），字叔厚，又字藏用，号厚斋，别号郁洲居士。广东顺德人。明成化十四年（1478）进士，官至吏部尚书、华盖殿大学士。明代文学家、书法家。

梁储早年曾从学于陈白沙，为官后与李东阳成为至交。梁储传世书迹不多，据朱万章文《岭南书家 各呈风流》称，梁储传世书迹只有两件。其中一件为茅龙笔草书轴，广东省博物馆藏。其行笔跌宕潇洒，落墨干湿互见。峭削槎枒，古拙劲健处可见白沙遗风。

张诩

张诩（1456—1515），字廷实，号东所。广东南海人。明成化十七年（1481）师从陈白沙，成化二十年（1484）甲辰科进士。但他淡泊名利，弃官南归，在广州买下唐代仁王寺旧址的西圃辟为竹坞，筑"看竹亭"（遗址在今广州市诗书路大德市场内）开始退隐生涯，专心学问，之后屡荐不起。后来张诩隐居的"看竹亭"一带建街也因他的名气而以"诗书街"名之，可见当时张诩诗文书法及其德行已为世所重。

张诩是陈白沙最得意的弟子之一，诗书兼擅，书法尤其得陈白沙真传。然张诩传世书迹极少，仅见两件碑刻。

其一为今存于江门陈白沙祠前的《嘉会楼记》碑，弘治十六年（1503）张诩撰文并书，清代学者翁方纲（1733—1818）所著《粤东金石略》有记载，并称"此碑笔法宛然白沙所书"。但由于该碑因石体风化，字迹边沿已模糊不清。

另一件为现立于新会崖山祠古碑廊的《全节庙碑》，张诩于弘治十七年（1504）撰文并用茅龙笔书写，从字迹看确有陈白沙遗风。

图3-3 张诩书《全节庙碑》

赵善鸣

赵善鸣（1466—1535），字元默，号丹山。广东顺德人。弘治十二年（1499）始从学陈白沙，两年后中举人，官至云南曲靖知府。赵善鸣工诗，楷、行、草书兼善。传世书迹不多，私人藏有其行书李商隐诗轴，隐约可见白沙书法风韵。未见茅龙笔书迹。

邓翘

邓翘，生卒年不详。字孟材，号钓台归客。广东顺德人。弘治年间师事陈白沙，正德岁贡生，官教谕。擅画竹，书法亦别具面目。香港中文大学文物馆藏有其草书寄弟诗页，然未见茅龙笔书迹。

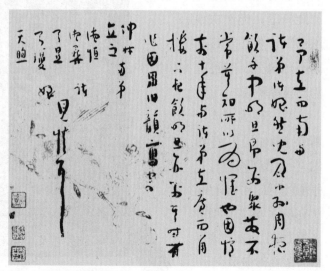

图3-4 赵善鸣书李商隐诗轴

图3-5 邓翘书寄弟诗页

二、明清仿效茅龙笔书家

李东阳

明代李东阳是热心传播陈白沙茅龙笔书法和使用过茅龙笔的著名书法家之一。

李东阳（1447—1516），字宾之，号西涯。祖籍湖广长沙府茶陵州（今湖南茶陵）人，世称"李长沙"。天顺八年（1464）进士，官至礼部尚书，文渊阁大学士。是明代著名诗人、书法家。其书法长于篆隶，用笔劲健，结体匀圆；行草书融篆隶遗意，用笔古劲，结体宽博；能摆脱明初台阁体书风的束缚，颇负时名。

李东阳是陈白沙于成化十九年（1483）应召进京受职时结交的朋友。陈白沙于成化十八年（1482）应召进京前正值茅龙笔初创并兴致勃勃使用之中。因此当时他带着茅龙笔一路北上，先后路过江西南安和南京江浦，拜会了南安太守张弼和庄昶等诗友，其间吟诗唱和，切磋书艺，历时半年，至成化十九年（1483）三月底才抵达京师。据载，陈白沙"初到京时，公卿大夫日造访其门数百"，可见当时慕陈白沙其名者之盛。由此，当时李东阳与陈白沙惺惺相惜，结为至交。尝试使用茅龙笔作书可能也正是始于这一契机。而作为书法家，李东阳在台阁体盛行之岁月中，反对僵化模仿取法单一，主张创作要有自己的性情与感受的艺术观，此与陈白沙有着共通之处。

陈白沙南归后与李东阳通过诗文唱和一直保持着密切的交往。李东阳曾作有《崖山大忠祠》诗四首，又于弘治二年（1489）应陈白沙邀请作《贞节堂》竹枝词八首。

李东阳虽然擅长篆书，但行草书运笔极为活脱，不受流风影响。据清康雍年间倪涛编写的《历朝书谱汇编》记载，李东阳曾在弘治四年至弘治五年期间以茅龙笔草书写《苦热行》诗，明万历年间安世凤所撰《墨林快事·题李东阳书苦热行》评曰："长沙公大草，中古绝技也。玲珑飞动，不可按抑，而纯雅之色，如精金美玉，毫无怒张蹈厉之态，盖天资清澈，全不带滓渣以出。"说明当时李东阳以茅龙笔书写的《苦热行》得到时人的肯定评

价，同时也说明李东阳对茅龙笔的书写练习曾下过不少工夫。

邵宝

李东阳的弟子邵宝是陈白沙茅龙笔书法的崇拜者与传播者。

邵宝（1460—1527），字国贤，号泉斋，别号二泉。江苏无锡人。成化二十年（1484）进士，官至左金都御史。明代著名藏书家、学者、诗人、书法家。著有诗文集《容春堂集》存世。

邵宝与陈白沙虽然是素昧平生，但他与老师李东阳都喜欢尝试新事物，因此他对茅龙笔的尝试显然是受李东阳的影响。

邵宝的诗文集中有两处提到茅笔。其一是《题画》：

> 清秋此幅展向我，请我茅笔纵横书。

其二为《马巡按访我山中精舍》：

> 幽兴未题表竹句，闲情方试白茅书。

邵宝的诗文集中还有多首与陈白沙有关的诗，其中有《闻白沙先生讣》二首、《读〈钓台集〉用陈白沙韵二首》及《小溪道中》，诗中的"沧波今夜月，空向白沙圆""春秋遗策在，请听石翁吟""未到桐江空仰止，数章新和白沙诗"和"玉枕有名何处是，令人却忆白沙翁"等诗句，表达了他对陈白沙的无限怀念和崇敬之情。最引人注目的是邵宝的《跋白沙先生草书卷》，跋文曰：

> 白沙之为书，有定力而妙者也。吾见此卷于京师凡三十年矣，今为莫利卿所藏，复一见之，无改评焉。乃或手执束茅，辄号于人曰"吾书白沙"云云，岂知白沙之为书者哉。论学于白沙者，亦当以是求之。

可见他对于陈白沙的茅龙笔书法精髓有着深刻的理解。

徐霖

徐霖（1462—1538），字子仁，号九峰、髯仙，又称徐山人。先世长洲（今江苏苏州）人，出生于华亭（今上海松江），后移居金陵（今南京）。明代戏曲作家，兼工书法，又精绘画。正楷出入欧阳询、颜真卿之间，后又喜摹赵孟頫，而笔力遒劲，结构端谨，自成一家。尤精篆字，造诣极深。当时号称"篆圣"的李东阳和乔宇，见徐霖所书篆字，皆自叹不如。北京故宫博物院藏有其所书草、楷、篆《千字文》卷。徐霖传世有疑似茅龙笔草书诗卷，书风和字形与陈白沙书法相当接近，但未见有二人交往的记载。

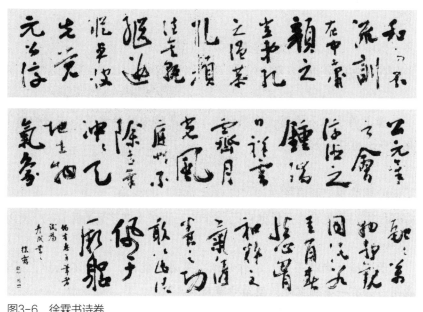

图3-6 徐霖书诗卷

澹归今释

澹归今释是有典籍记载的清代岭南书坛中最早传承和发展陈白沙茅龙笔书法的佛门书家。

澹归今释（1614—1680），俗名金堡，字卫公，又字道隐。浙江仁和人。明崇祯十三年（1640）进士，官山东临清知县，明亡后削发为僧，法名性因。清顺治十年（1653）行脚至广州，从天然和尚函昰受戒于番禺雷峰海云

图3-7　近年新出版的澹归今释诗文集《徧行堂集》

寺，改名今释。后赴韶关创丹霞别传寺，起名澹归，任住持。从此潜心佛事，并以诗文书法抒怀，名著佛门以终。

澹归精通诗词、书法，尤其擅长草书，并喜用茅龙笔作书。所著诗文集《徧行堂集》收入他论及书法的诗文题跋很多，其中有关茅龙笔书法的诗文多首（篇）。

澹归在《书冬泉诗后》题曰：

> 馨上属予以茅笔写《冬泉诗》，只是随分纳些水草，不曾犯着一毫兔子气，可谓天然清绝。

道出了他使用茅龙笔源自陈白沙"以自然为宗"的影响。

澹归使用的茅龙笔，多是他自己制作的。他在《书茅笔诗后（一）》中说：

> 长老峰下新缚茅笔，漫作此纸。见者不能识，写者不能知，得者不能用。若有一毫所重处，便为寸草碍然。

可知他是采用长老峰（注：丹霞山三峰之一）下的茅草自制茅龙笔的。又在《书茅笔诗后（二）》中说：

> 茅书昉于白沙，余近为之。盖庄生所谓材与不材之间，似之而非者也。铁镜瓦砚或以为胜于铜石，东坡不然之，自是稳当。岭表人吃槟榔苦瓜，当其适意，便成至味，亦不必有定论耳。雄州晤融谷居士，漫书此，以发一笑。

澹归曾作《融谷得余茅笔书有作垂赠，用韵奉酬》，诗曰：

枯瘠世所弃，生疏我不知。藤牵松下月，藻断竹边池。
名士古有癖，老夫今更痴。秃头濡墨浅，发影但丝丝。

可见其对茅龙笔有喜爱之癖。此外，他还有两
首与融谷唱和的诗，其中一首《次韵答融谷谢
茅笔书》有云：

钵声未断闻疏雨，锦字初传映落霞。
三绝自推君独步，一茎那得我生花。

澹归还作有《萧慎五为制茅笔，题五绝
句》，录其两首如下：

狗走鹰飞杀气昏，绕山三匝恨难存。
霜毫一倩茅根代，点画都成覆载恩。

老态横斜见白沙，元来家丑在丹霞。
乱头精报看俱好，边幅空怜井底蛙。

澹归传世的茅龙笔书法多件，其中藏于
广州艺术博物院的草书《独坐玉渊潭上》诗轴
写得最为精彩。该书轴线条枯劲有力，墨色多
变，枯湿浓淡对比强烈，可见其运用茅龙笔追
求奇拙个性的明显动机。

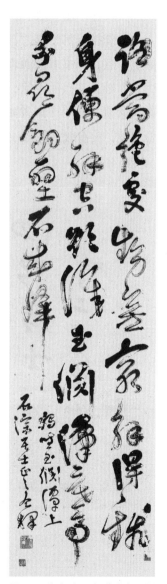

图3-8 澹归今释书《独坐玉渊
潭上》诗轴

释光鹫

光鹫（1637—1722），字成鹫，又迹删，号东樵，又号东樵山人。本姓方，原名颙恺，字趾，号麟趾。广东番禺人，明末诸生，出身于书香之家，明代举人方国骅之子。明亡后，无意仕进，遁往鼎湖，削发为僧，学佛于鼎湖山庆云寺，晚年栖于广州大通寺。

光鹫精于佛学文才甚富，工诗能文，尤擅草书。传世作品较多，行楷书颇有禅意，草书取法颜真卿，厚重古劲，极有骨力。麦华三谓所书《寿陈乔瞻诗》轴："兴酣下笔，满纸狂草，志在新奇无定则，古瘦漓骊半无墨，大有颠素遗风。"广东省博物馆藏有其竹笔行草书《梅花》诗卷，艺术效果近似茅龙，实有取法陈白沙之意。

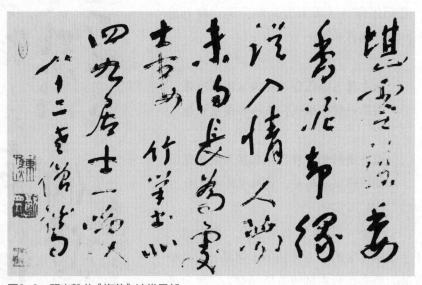

图3-9 释光鹫书《梅花》诗卷局部

胡方

胡方（1654—1727），字大灵，号信天翁。广东新会棠下金竹冈（今属江门市蓬江区）人。清代著名学者、诗人和书法家。《清史稿·儒林传》为之立传，新会人得清代国史立传者，仅胡方一人。

胡方在科场的遭遇大概与陈白沙相同。12岁便中秀才，但之后科场屡不得志。数十年间，笃学励行，深研理学，读书之余，设帐授徒。曾长期杜门不出，埋头对史著古籍进行考订批注。其一生以学识卓著、品格高尚闻名遐迩，学人尊称其为"金竹先生"。

胡方对陈白沙理学思想多有继承。清道光广东名儒陈澧赞之曰："粤之先儒，自白沙先生后，越百年而有金竹先生，粤人皆以金竹比白沙。"他对陈白沙书法尤为倾慕，其所著《鸿桷堂诗文集》载有《白沙先生茅笔草书歌》，对茅龙笔的具体制作过程和陈白沙的茅龙笔书法进行了形象的描述（见前文）。其草书风格多变，《广东历代书法图录》刊有私人藏其草书诗轴，虽然不是用茅龙笔书写，但运笔之不羁可见受陈白沙书风影响。

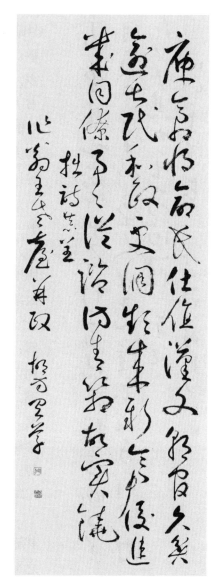

图3-10 胡方书诗轴

苏珥

清代中期的苏珥，也是茅龙笔书法的能手。

图3-11　苏珥书诗轴

苏珥（1699—1767），字瑞一，号古侪，晚号睡逸居士。广东顺德人。乾隆三年（1738）中举，入京应考落第后便不再涉足科场，隐居家乡，从事教学与著述，是当时岭南有名的学者和书法家，为"惠门四俊"之一。康有为《广艺舟双辑》谈到广东书家时，首先举出苏珥。《清史列传》亦云："珥文与书可称二绝，皆见重于时。"

苏珥在科场与人生经历上与陈白沙有某种相似，其性格洒落不羁，书风迥异于时流而独步书坛，是当时岭南最有特色的书法家，一向为粤人所推重。据说他擅擘窠书，酷肖陈白沙，贾者每去其下款，以充白沙真迹。

麦华三早年在《岭南书法丛谭》评其书法曰："其书峭劲拔俗，下笔不苟，每作一点一画，皆尽一身之力以送之。笔笔镇纸，力能扛鼎。其书之独到处，在乎行处皆留，无一漂滑之笔。盖书法最难者，留得笔住。留得笔住，然后牵制紧。牵制紧，则虽方寸之字，亦有寻丈之势。其丰神自然蕴藉，意态自然无穷，此书法之三昧，古侪实能得之。"

广东省博物馆藏有其茅龙笔草书五言诗轴，其笔法与结体皆有陈白沙茅龙笔书法笔意，章法之平和疏朗与白沙书法表现出的宁静淡泊的人格气质暗合。

第四章
陈白沙在书法史上的地位

一、史上评价褒贬综述

陈白沙去世后，其弟子张诩在《白沙先生行状》中有如下记述：

> 天下人得其片纸只字，藏以为家宝。康斋之婿某贫不能自振，造白沙求书数十幅，归小陂，每一幅易白金数星。庚申，朝廷遣官使交南，交南人购先生字，每一幅易绢数疋。时从人仅携一二幅，恨不能多也。

张诩在《白沙先生行状》中所记述的第一件事，当发生在康斋（注：即陈白沙的老师吴与弼）去世后的成化年间。第二件事"庚申"即弘治十三年（1500），这一年陈白沙刚好去世。这两件事足可说明陈白沙的书法在成化至弘治年间已为世人所重。

又据载，当时还有人以陈白沙书法作为行贿之礼物，陈白沙书法名重于时亦可见一斑。类似之事，直至清代仍有发生。清代学者彭绍升（1740—1796，江苏人）在其《白沙先生手书跋》中有如下记述：

> 昔曾大父家居时，有娄东王来清陷冤狱。曾大父为白其冤于大吏，得释。王进百金为寿，却之。乃更以白沙先生草书进，曾大父喜受之，

记之以诗。再传递失去。予读先生诗有云……知先生作书尤善用茅笔也。曾大父诗盛称先生书法之美，予因知慕先生书，而又颇憾不见先世所藏，往来于心而不能置。今获此卷，江门风月，去人不远，察其起止，盖用茅笔书，然究不知视予先世所藏如何也。

所述大意是，娄东王来清为答谢曾祖父为他解除冤狱，送上金钱祝寿，曾祖父推却。于是换上送白沙先生草书，曾祖父欣喜地接受了……说明陈白沙的书法比金钱更贵重。

至于陈白沙去世后，朝野圈中对其书法的评价却是褒贬不一的。在陈白沙去世之初的数十年间，由于弟子们特别是张诩、湛甘泉等对先师书法的宣扬和传承所作的努力，其茅龙笔书法对明代书坛的影响尚在延续。

明弘治年间学人游潜（江西丰城人）在所著《梦蕉诗话》中评陈白沙书法云：

陈征士献章作诗脱略凡近，其书法得之于心，随笔点画，自成一家。

是对陈白沙晚年茅龙笔书法崇尚自然和表现写心为主体的审美理想的褒扬。明代还有比湛若水稍晚的学者胡直（1517—1585，江西人），他在《书三妙卷后》云：

是卷为白沙先生自书《春日》诗，凡几首，余邑侯仁卿唐君得之，以其诗与书兼妙也，而出先生手，弥足重，故称"三妙"。

然而，由于陈白沙的茅龙笔书法初时并没有普遍让朝中仕人接受，也没有得到明代书法界一致的推崇，以致比陈白沙稍晚的书法家祝允明（1460—1526，江苏人）在其临终前所撰写的《书述》里，评述了明代以来的数十名书法家，其中有陈白沙的朋友张弼、萧显、李东阳、庄昶等，但却没有陈白沙，可见当时陈白沙的书法在祝氏的眼里还没有占据一流书法家的位置。

甚至嘉靖年间书法家丰坊（1492—1563，浙江人）所著的《书诀》，在

评价明代前、中期书家时，还把陈白沙列入"古法无余，浊俗满纸"的书家之中。不过，被列入此"黑名单"的还有解缙和张弼两位擅长狂草的书法家，大概丰坊对解缙、张弼和陈白沙等辈并不那么循规蹈矩的草书看不惯罢了。

又嘉靖至万历年间文学家、史学家王世贞（1526—1590，江苏人）在诗文集《弇州山人四部稿》中对陈白沙书法有如下评价：

> 陈白沙献章好缚秃帚作擘窠大书，中亦有一二笔佳者。其称张南安"好到极处，俗到极处"似许具眼。时有李士实者，为右都御史，坐宁藩事伏法，其书尤瘦险丑怪，而一时声甚著，二君俱不免恶札。

虽然王世贞对陈白沙的茅龙笔擘窠书存有好感，但对其书法艺术成就基本上还是否定的。

其后又有晚明学者孙鑛（1543—1613，浙江人）作《书画跋之跋》，《书画跋之跋》是孙鑛根据王世贞的书画题跋撰写的一部题跋类书学论著，孙鑛在论著中对陈白沙书法再作否定性评价：

> ……中一二俗笔不足嗤，惟间有丑怪处，去恶道不远。玩者亦玩其趣可耳，若效之，恐遂成恶札。张温甫、陈白沙是其末流也。

再往后的书评家，在评论明代的书法家时虽然都提到陈白沙，但评价都不高。到了明代末期，陈白沙的书法几乎沦落到在国人心目中逐渐淡忘的境地。

为什么陈白沙的茅龙笔书法初时并没有在明代产生应有的影响呢？有论者认为，这与陈白沙当时地位低微，没有得到上层社会的重视有很大的关系。当时张弼、李东阳等在朝廷为官，社会地位高，书法名气亦大，书以人贵自古皆然。而陈白沙由于科举失意，难在朝廷及上层社会产生重大影响，只能成为一域之秀的地方名人。

直到清初，学界对陈白沙书法的评价才有了转机。康熙年间，著名学者、书法家屈大均（1630—1696，广东番禺人）在《广东新语》卷十三《艺语·白沙书》中以"奇气千万丈，峭削槎枒，自成一家"为陈白沙的茅龙笔

书法作出了定评，从而为明中期后声名日下的陈白沙茅龙笔书法进行了"平反"。

接着，浙江词人彭孙遹（1631—1700）撰有《陈白沙草书歌》，大力称赞陈白沙的茅龙笔书法：

> 白沙先生名早闻，手掷青山归白云。
> 陈情上拟李令伯，讲学欲方吴聘君。
> 晚年信手作大字，落笔纵横有奇致。
> 何必规规王右军，淋漓时复成高寄。
> 世人好古如好龙，可怜识见多雷同。
> 岂知草圣固余技，相赏不在翰墨中。

雍正年间，广东番禺书画家汪后来（1678—？）再作《白沙先生茅笔草书歌》，对陈白沙茅龙笔书法进行了生动的描述，诗曰：

> 交惊蟾舌一帧开，满堂风雨声喧豗。
> 黑云巉巉怪石垒，中有赤电鞭奔雷。
> 邓林莽苍还突目，科槁螺珂枝攒簇。
> 老藤偃蹇虬龙挂，动静变怪争闪倏。
> 春阳台上几经年，木雕泥塑藜床穿。
> 心意死尽性灵活，横塞九天行渊泉。
> 尧舜周孔法由我，书家末技何有焉。
> 晚年作字不用眼，气运流行形难限。
> 埋光久与世情疏，青镂绿沈非所拣。
> 绿遍山头生地毛，玉笋渐长风萧骚。
> 焕赫婀娜护鸿蒙，岳祇渎鬼相周遭。
> 刚而能柔柔有骨，涤濯划刷瘦愈高。
> 小缚如指大如臂，入手挥斥矜兔毫。
> 兔毫创制自蒙恬，落纸媚悦而轻纤。

轻纤媚悦儿女态。大人岂屑同詹詹。

节奏跌宕只自得，象外有法人不识。

法难得巧无瑕疵，盘空硬作排奡力。

有时意到笔不到，丝发襦襟任枯燥。

有时笔饱墨气浓，空天翰困烟霾重。

从头看到纸穷处，笔势虽驻神犹去。

君不见古来运帚儒发者，虽是豪雄逊驯雅。

为龙飞出右军窝，孰谓茅君颇粗野。

　　道光二十年（1840）由新会知县林星章主修的《新会县志》还专门刊载了清初屈大均在《广东新语》中对陈白沙茅龙笔书法的评语，以及汪后来的这首《白沙先生茅笔草书歌》。

图4-1　清道光《新会县志》载汪后来《白沙先生茅笔草书歌》

　　又清末民初时期学者简朝亮（1852—1933，广东顺德人）于同治十二年（1873）谒新会崖山史迹，作《陈白沙慈元庙碑》诗，其中名句"苍茫三百十年间，风雨茅龙出海山"，在高度评价陈白沙茅龙笔书法的同时，对

图4-2　1940年出版的《广东文物》（下册）

《慈元庙碑》蕴涵的沧桑历史深怀感慨。

民国以后，粤人对陈白沙的书法普遍看重。20世纪30年代末，以叶恭绰为首的一部分文人聚集香江，发起组织成立中国文化协进会，以"研究乡邦文化，发扬民族精神"为宗旨举办"广东文物展览会"，并出版《广东文物》三册。其中载于下册由著名书法家麦华三所著评述岭南古代书家书作的《岭南书法丛谭》，对陈白沙发明茅龙笔的历史意义及茅龙笔书法的艺术特色作了极其精辟和具有权威性的论述，论曰：

白沙先生以茅龙之笔，写苍劲之字，以生涩医甜熟，以枯峭医软弱，世人耳目，大有赵佗倔强岭表，自谓何处不如汉之慨。春雷阁藏有其行草诗卷，是书于弘治辛亥腊月者。秋波琴馆藏有其草书诗立轴；简又文藏有其律诗诗卷，皆为茅笔所书。笔势险绝，如惊蛇投水，笔力横绝，如渴骥奔泉。其峭劲似率更；其轩昂似北海；其豪放又似怀素也。怀素自叙云："志在新奇无定则，古瘦漓骊半无墨"，白沙有焉。此外白沙书迹之流行于世者，有"得妙友来如对月，有奇书读胜看花"一

联，世多刻本，虽经重摹，然其笔力精神，犹有右军龙跳虎卧笔意。所以然者，匪惟工力之深，柳亦茅龙之力也。晋人书用兔毫笔鼠须笔，皆健毫也。自赵孟頫喜用湖笔，而羊毫盛行。羊毫作字，易于丰腴，而难于有骨气。明时广东购兔毫狼毫不易，白沙乃发明束茅为笔，就地取材，此实吾国书之一大发明也。茅笔之锋，劲而有力，且能至任何长度，宜于制大笔，作擘窠大字。狼毫劲而毛短；羊毫长而锋柔，皆不及焉。

还有，香港著名收藏家、实业家何耀光（1907—2006）跋其所藏陈白沙书《新年稿》诗卷云：

有明一代善草书者，论者多称前惟希哲，后惟觉斯，然祝虽见长，不免有文人狡狯之习，殆有所为，而为者未足语乎至善也；而王之狂草，一以矜才使气为务，实以客气为元气者，况其出处失常，安能同日而语哉？是二子者，非草法之未逮，盖存养之未纯，而难副玄鉴耳。余虽不善草而略知其意，谓先生之书纯任自然，殆由内得于心，先静后动，故随笔点画，无间心手，其玄处当为有明第一，私论自信不必世人之尽同也。

何耀光认为，明代书法家祝允明（字希哲）和王铎（字觉斯）草书虽为人称道，但学养与为人都不及陈白沙，所以明代草书陈白沙当为"有明第一"。他说陈白沙草书"有明第一"未免过于偏颇，但他说陈白沙学养与为人胜于祝、王二人却是十分恰切的。

［注］本节部分资料参考陈志平《陈献章书迹研究》（文物出版社2009年11月出版）

二、茅龙笔书法的历史意义

要衡量陈白沙在中国书法史上的地位，如果仅从他自身作品的艺术特色来分析，或仅以其书法与明代同期书法家作横向比较，是不足以"比"出其

应有的高度的。而必须把他的书法艺术置于其所处的那个时代的历史平台上，结合历史背景、时代书风加以分析，寻找其个人书风的形成在书法史上的意义，才能全面评价陈白沙在书法艺术上的成就，也才能对他在中国书法史上作出应有的定位。

历史上任何书法家个体书风的形成，都离不开其所处时代的熏染及所处环境的影响和制约。他们所取得的成就都是所处的各个不同时期的时代熔炉冶炼的结果，都是当时政治、经济、社会风尚、文化思潮以及书法发展的大趋势的产物。

公元1368年，朱元璋建立了明朝，中国书法的历史也翻开了新的一页。

黄惇在所著《中国书法史·元明卷》中把明代书法大致分为三个时期：从明初洪武时代到成化时代（1368—1487）的119年为前期，从弘治至隆庆时代（1488—1572）的84年为中期，从万历至明末（1573—1644）的71年为后期。陈白沙生于宣德三年（1428），卒于弘治十三年（1500），中年至晚年正处在上述明代书法发展时期的前期末至中期初的时段。

明代初期，中国书坛承宋、元余绪，崇尚帖学，刻帖之风大盛。当时，就朝野文人喜好而言，明初的书风基本上是延续元代赵孟頫流风而少有创新。

明代皇帝自太祖朱元璋始，都十分喜爱书法，这本是好事。但是据载，洪武年间，朝廷中书舍人詹希元为太学集贤门题额，题字舒展奔放，却因"门"字末钩稍长，太祖朱元璋顿时龙颜大怒，说门字的钩挑得这么高，岂不是阻塞了集贤门的通道吗！詹希元只好立马重写，把门字的末钩改短了。由此，明初书坛由于受到高压专制政治制度的影响，一直被笼罩在严酷的气氛之中。朝中那些专事书法的官员，为了保官和保命，其书法只能以皇帝的好恶为唯一的标准了。

到了成祖朱棣在位时，为了编写《永乐大典》，下诏从民间招募大批擅书者入翰林，在翰林院各部门帮助抄写文件，被称为"翰林院习书秀才"，这批人经过多年考核后便被授中书舍人官职，负责抄写皇帝制诰、命令等公文。这种公文对书写的要求很高，必须用端正的楷体字书写。这种没有个性、千篇一律的楷体字后来被称为"台阁体"书法。

当时，有中书舍人沈度（1357—1434），他的小楷写得特别端秀婉媚，

以致被朱棣誉为"我朝王羲之"。由于皇帝的喜好，致使以沈度为代表的台阁体书风盛行于朝野。其影响非同小可，一时间，宫廷内阁的官员，都以效仿沈氏工整婉秀的书法为能事，使台阁体书风更趋程式而庸俗。在各种不良因素综合交汇影响下，明代前期近百年间，中国书坛风气日下，死气沉沉。

在这种书风的笼罩下，朝野上下多少有才华的书法家终因无形的桎梏而沦为书匠。能够按自己对书法艺术的理解去继承、创新的书法家寥若晨星。因此，陈白沙的出现及其茅龙笔书法的成功，其意义也就非比寻常。

陈白沙生长于岭南边陲，仕途不畅，因此其书法未受宫廷台阁书吏妖娆之风的污染，也没有卷入当时崇尚赵孟頫书风的漩涡。他由于仕途受挫，淡泊功名利禄，隐居岭南边陲乡村，过着清苦却也怡然自乐的生活，并不需要取悦皇帝，在这样的生活环境和心态环境下练就的书法，自然是野逸清新、真趣自得的。

在书法创作上，陈白沙以继承传统为基础，又不为法度所囿，并创制了茅龙笔，以一个哲人的修养及对书法的独特理解进行创作，把虚静、自得、自然的心学观融入书法之中，形成了独特的书风。

陈白沙茅龙笔书法的出现，无疑是对时下萎靡的书风挑战。他那苍劲枯峭的书法一扫当时书坛流风习气，与台阁体的媚态书风更是形成了强烈的反差。在沉寂了近百年的明代书坛中，有如一声响雷，其深远的影响自不可估量。由此看来，陈白沙在书法艺术上所取得的成就，确非通常的创新可比也。

陈白沙在书法艺术上的成就还体现在他对书写工具的改革上。书法工具的创新，特别是以茅草制笔，在五百多年前的王公贵族看来是一种不可思议的行为。

关于陈白沙当时发明茅龙笔的过程，有多种传说，多是说在日常生活中受到某种启发而突发奇想，说明茅龙笔的创制具有偶然性，但如果没有创新意识，这种机缘是很容易错过的。所以真正促使陈白沙发明的，是他对书法艺术的创新精神。也正是由于陈白沙的创新精神，茅龙笔才得以创制成功。

朱万章曾撰文指出，陈白沙在书法史上的意义在于两点："其一，他的挥洒自然的草书开创了岭南甚至全国书坛的新时代；其二，他所首创的茅龙笔是岭南书法史上书写工具的一次革命。"楚默也撰文认为，陈白沙"在书法史上不可替代的意义主要是他发明了茅龙笔，并以之创作了成功的艺术品。茅龙笔是他的首创，这个书写工具的革命，带来了他全新的书风"。陈白沙可贵之处在于他能从茅龙笔的书写实践中发掘书法艺术的生机，从而实现了其学术个性与艺术个性的融合。书写工具的更新，无疑使陈白沙的书法艺术更具特色，使他最终成为明代一位具有鲜明个性的书法大家。

陈白沙在书法艺术上取得的成就，无愧为明代一位具有鲜明个性的书法大家。基于明代中国书坛的发展状况，我们完全有理由认为，陈白沙还是一位以独特书写工具标新立异的领潮书家，其独具个性的书风是明代中、后期中国书法发生深刻的变革和出现个性解放书风的先声。

20世纪80年代以来，随着陈白沙传世书迹及其历史资料的不断发掘，学术界、书法界对陈白沙书法的研究又迈进了新的里程。

可喜的是，随着中国书法史学研究的不断深入，在奠定陈白沙及其书法在岭南书坛上划时代地位的同时，他在中国书法史上的地位也重新得到书法界、学术界的一致确认。以下是当代专家学者有关论述最具权威性的4本专著：

第一本是1994年8月由广东人民出版社出版的《岭南书法史》，著者陈永正在《明代的岭南书法》这一章的第二节《妙造自然的陈献章》，对陈白沙的书法进行了专题论述。

第二本是2001年10月由江苏教育出版社出版的《中国书法史·元明卷》，著者黄惇在

图4-3　当代有关书法史最具权威性的4本专著

《下篇·明代书法》第一章《明代前期的书法家》中，把陈白沙与张弼并列作为代表书家进行专门评述。

第三本是2002年12月由文物出版社出版的《中国书法艺术·第七卷（明）》，书中以《草书的长足进展》为题，对陈白沙的茅龙笔草书进行了评述。

第四本是2007年10月由荣宝斋出版社出版的《中国书法全集·第58卷（明代名家卷一）》，将陈白沙书法作品列入"明代名家作品"范畴，楚默在撰写《明代书法概论》中，对陈白沙茅龙笔书法给予高度评价。

综合论者的观点来看，无论是陈白沙茅龙笔书法艺术的个性，还是陈白沙的艺术思想，都在中国书法史上占有重要席地。陈白沙作为明代岭南书法的杰出代表，将永远在中国书法史上留下光辉的一页。

附录一 陈白沙书迹图版编年目录

说明：本目录所列陈白沙书迹仅为本书图版，其余传世书迹均未列入。

142

1481年（成化十七年　辛丑）54岁
楷书（茅龙笔）·"敬义"碑（图2-5）
行草书（茅龙笔）·《木犀花重赠》诗卷（图2-7）

1482年（成化十八年　壬寅）55岁
行书·《处士容君墓志铭》（图1-17）
草书·《奉寄朱都宪》诗卷局部（图1-18）
行草书·题林良《古木苍鹰图》（图1-19）
草书·《中秋二题》诗卷（图1-20）
草书·《游心楼记》（图1-23-2）

1483年（成化十九年　癸卯）　56岁
行草书·《为陈熊书和陶诗》卷局部（图1-21）
草书·《出潞河》等诗卷（图1-22）
草书·《题游心楼》诗三首（图1-23-1）
行草书·《答张太守两山先生》手札（图1-24）
草书（茅龙笔）·《白马庵联句》诗碑（图2-8）
草书（茅龙笔）·《程颢秋日偶成》诗卷局部（图2-9）

1484年（成化二十年　甲辰）57岁
草书·《筮仕示张诩》等诗卷（图1-25）
草书·《新年稿》诗卷（图1-26）
草书·《寄黄岩邝载道》等诗卷（图1-27）

1485年（成化二十一年　乙巳）58岁
行草书（茅龙笔）·《浴日亭追次东坡韵》诗碑（图2-10）

1486年（成化二十二年　丙午）59岁
草书·《与梁文冠说诗》等诗卷（图1-28）

1487年（成化二十三年　丁未）60岁

行草书·《大头虾说》轴（图1-29）

行楷书·《恩平县儒学记》碑（图1-10）

1488年（弘治元年　戊申）61岁

行草书·《登陶公壮哉亭》诗碑（图1-30）

行草书·《荼蘼花诗》轴（图1-31）

草书（茅龙笔）·《大头虾说》轴（图2-12）

草书（茅龙笔）·《梅花》等诗卷（图2-13）

1489年（弘治二年　己酉）62岁

草书·《兰亭序》卷局部（图1-6）

行草书（茅龙笔）·《李东阳题贞节堂（四首）》木刻（图2-14）

行书（茅龙笔）·《送张进士廷实还京序》卷（图2-15）

1490年（弘治三年　庚戌）63岁

行书（茅龙笔）·《赠二生》诗木刻（图2-16）

草书（茅龙笔）·《赠南峰诗》木刻（图2-17）

1491年（弘治四年　辛亥）64岁

行书（茅龙笔）·《书法》木刻（图2-18）

草书（茅龙笔）·《雨中偶述，效康节》诗卷（图2-19）

草书（茅龙笔）·《种蓖麻》诗卷（图2-20）

行草书（茅龙笔）·《孟郊审交诗》轴（图2-21）

行书（茅龙笔）·《再次玉台呈诸同游》诗卷（图2-22）

草书（茅龙笔）·《病中咏梅》（九首）诗卷（图2-23）

草书（茅龙笔）·《病中咏梅》（六首）诗卷（图2-24）

1492年（弘治五年　壬子）65岁

行书（茅龙笔）·《送刘岳伯》等诗卷（图2-25）

1493年（弘治六年　癸丑）66岁

行书（茅龙笔）·《书漫笔后》（图2-27）

草书（茅龙笔）·《遇雨诗》卷（图2-28）

行书（茅龙笔）·《赠刘宗信还增城》诗碑（图2-29）

行草书（茅龙笔）·《再拜江门》诗卷（图2-30）

行草书（茅龙笔）·《读评事文》诗卷（图2-31）

1494年（弘治七年　甲寅）67岁

行书（茅龙笔）·《肇庆城隍庙记》碑局部（图2-32）

行书（茅龙笔）·《跋清献崔公题剑阁词》碑（图2-33）

1496年（弘治九年　丙辰）　69岁

草书（茅龙笔）·《晓枕再和》诗轴（图2-34）

草书（茅龙笔）·《赛兰》诗轴（图2-35）

1497年（弘治十年　丁巳）70岁

草书（茅龙笔）·《题沈氏所藏文公真迹卷》（图2-36）

行书（茅龙笔）·《忍字赞》木刻（图2-37）

1499年（弘治十二年　己未）72岁

行书（茅龙笔）·《永恃堂记》碑拓片剪裱本局部（图2-38）

行草书（茅龙笔）·《题邝筠巢》诗轴（图2-39）

草书（茅龙笔）·《心贺》诗卷（图2-40）

行书（茅龙笔）·《慈元庙碑》（图2-41）

行书（茅龙笔）·《寄平江总戎》诗卷（图2-42）

附录二　陈白沙论书诗语录

病中写怀，寄李九渊（摘句）

客来索我书，颖秃不能供。

茅君稍用事，入手称神工。

以兹日衮衮，永负全生功。

长揖谢茅君，安静以待终。

（《陈献章集》第289页）

漫题（摘句）

此事如不乐，它尚何乐焉？

东园集茅本，西岭烧松烟。

疾书澄心胸，散满天地间。

聊以悦俄顷，焉知身后年？

（《陈献章集》第290—291页）

观自作茅笔书

神往气自随，氤氲觉初沐。

圣贤一切无，此理何由瞩？

调性古所闻，熙熙兼穆穆。

耻独不耻独，茅锋万茎秃。

（《陈献章集》第302页）

不习书绢拙诗纪兴

不习书绢，殊失故态，已付染师，作碧玉老人卧帷矣。呵呵！拙诗纪兴，录上顾别驾先生，以博一笑。

> 用绢不用里，下笔无神气。
> 何况辟其行，大小难更置。
> 能书法本同，万物性各异，
> 茅君疏而野，拘拘乃用废。
> 我且毛颖之，安能免濡滞？
> 书成始大惭，未忍水火弃。
> 持以付染师，经营卧帷事，
> 作诗告先生，共契茅君理。

（《陈献章集》第305页）

戏赠求书饶大中还江右

> 书法一家成，风波几月程。
> 孤舟愁度险，荐福有雷声。

（《陈献章集》第513页）

鸲鹆（摘句）

> 鸲鹆能言鸟，能言我恨无。
> 白头书小楷，不及蔡君谟。

（《陈献章集》第536页）

题一峰遗墨后

> 穆穆熙熙在眼中，君家卷里忽相逢。
> 苍烟绿树湖西路，何处金牛吊一峰？

（《陈献章集》第585—586页）

有怀故友张兼素（其一）

穆穆熙熙只此风，今人未见古谁同？

意中我了牛医子，且放山斋水墨中。

<div style="text-align: right">（《陈献章集》第590页）</div>

答蒋方伯

淮鹅之惠，报以草书。少借右军之誉，便成故事。寄兴小诗，录以代谢。

笔下横斜醉始多，茅龙飞出右军窝。

如何更作山阴梦，数纸换公双白鹅。

<div style="text-align: right">（《陈献章集》第606—607页）</div>

得萧文明寄自作草书至（三首）

草圣留情累十春，熙熙穆穆果何人？

如今到处张东海，除是谭生解识真。

魏晋名家是一关，前驱黄米未知还。

却疑醉点风花句，四海于今几定山？

束茅十丈扫罗浮，高榜飞云海若愁。

何处约君同洗砚，月残霜冷铁桥秋。

<div style="text-align: right">（《陈献章集》第607页）</div>

答徐侍御索草书

寒窗弄笔敢辞难，也得先生一破颜。

不要钟王居我右，只传风雅到人间。

<div style="text-align: right">（《陈献章集》第659页）</div>

送茅龙

胸中骚雅浃汪洋，手里龙蛇不可降。

赠尔茅根三百丈，等闲调性到千张。

<div style="text-align: right">（佚诗）</div>

代简答伍郡主为莆田林侍御求草书

闭门一病九十日，小草大草生荒芜。

山癯须爱老狂客，府主正逢贤大夫。

药里君臣何处有，墨池风雨坐来无。

秃管已驰林侍御，如今雪茧不还莆。

（《陈献章集》第409页）

与世卿闲谈，兼呈李宪副（摘句）

不将莼菜还张翰，也把茅根与率更。

（《陈献章集》第441页）

次韵张侍御叔亨见寄（摘句）

小饮未尝沽市酒，狂书时复弄茅根。

（《陈献章集》第479页）

答马龙惠笔

挥毫杀尽山中兔，雪管秋风又到门。

入手当为天下技，秃头终瘗水边村。

八分墨妙还江浦，科斗书成也状元。

思与两贤同把笔，夕阳江廓断离魂。

（《陈献章集》第493页）

春日睡起

一枕春风睡正甜，不求富贵不求仙。

茅根笔下生风雨，竹叶杯中别圣贤。

出没波涛三万里，笑谈今古几千年。

有时漏泄天机话，尽是玄黄未判前。

（本书图1-28《与梁文冠说诗》等诗卷释文）

书 法

予书每于动上求静，放而不放，留而不留，此吾所以妙乎动也；得志弗惊，厄而不忧，此吾所以保乎静也。法而不囿，肆而不流，拙而愈巧，刚而能柔。形立而势奔焉，意足而奇溢焉。以正吾心，以陶吾情，以调吾性，吾所以游于艺也。

（《陈献章集》第80页）

后　记

　　2017年，由广东省岭南心学研究会立项，与广州出版社联手编辑出版《明代心学宗师陈献章丛书》。经广东省书法家协会张桂光主席推荐，岭南心学研究会黄明同会长邀请我加入了丛书写作团队，委以撰写《白沙书法》一书。

　　在本书撰写之前，我一直致力于本土书法历史文化及其人物的研究，对陈白沙的生平和传世书迹等方面的资料进行广泛的搜集并加以研究。在2008年陈白沙诞辰580周年之际，我将之前对陈白沙书法的研究心得进行梳理，写出了第一本专著《陈白沙的书法艺术》，由广东旅游出版社出版。接着，应广东教育出版社的邀请，撰写了《茅龙墨韵——白沙茅龙笔》（广东省非物质文化遗产丛书之一），于2013年7月出版。2017年，又在前两本专著的基础上，写出了《陈白沙书法解读》初稿。也正好在这个时候，接到了撰写《白沙书法》的任务，于是搁下刚完成的《陈白沙书法解读》初稿，投入《白沙书法》的撰写。

　　要研究陈白沙的书法，对陈白沙的传世书迹（包括墨迹、碑刻拓片和图片）进行广泛的搜集，是一项极为重要的工作。一直以来，我在广泛收集陈白沙书迹的基础上，对可确定为陈白沙书法真迹且字迹清晰者陆续进行编年整理。经过编年整理的陈白沙传世书迹，均可代表他一生中各个时期书法风格的整体面貌，从而为《白沙书法》的撰写奠定了基础。可喜的是，近十年

来，学术界对陈白沙的研究不断取得新成果。其中陈志平的《陈献章书迹研究》、黎业明的《陈献章年谱》和陈永正的《陈献章诗编年笺校》又为我对陈白沙书迹作进一步的编年整理提供了重要的启示和参考。此外，明人吴廷举于弘治九年（1496）经陈白沙亲自审定刊刻的《白沙先生诗近稿》十卷本（台湾"中央研究院"历史研究所藏本）资料的获得，又为陈白沙晚年传世书迹的编年提供了佐证。同时，本书的撰写，部分资料还参考了陈志平的相关研究成果，谨在此特作说明。

　　本书撰写过程中，在岭南心学研究会召开的课题会上得到众专家的关注，对书稿在目录设置与段落分布等方面提出了宝贵意见，广州出版社的编辑为本书做了十分细致的编校工作，在此谨致由衷的谢意！并对一直以来对我从事陈白沙书法研究给予支持和提供帮助的有关领导、同道、朋友以及有关单位表示诚挚的谢意！

<div align="right">

陈福树

2019年12月于新会

</div>